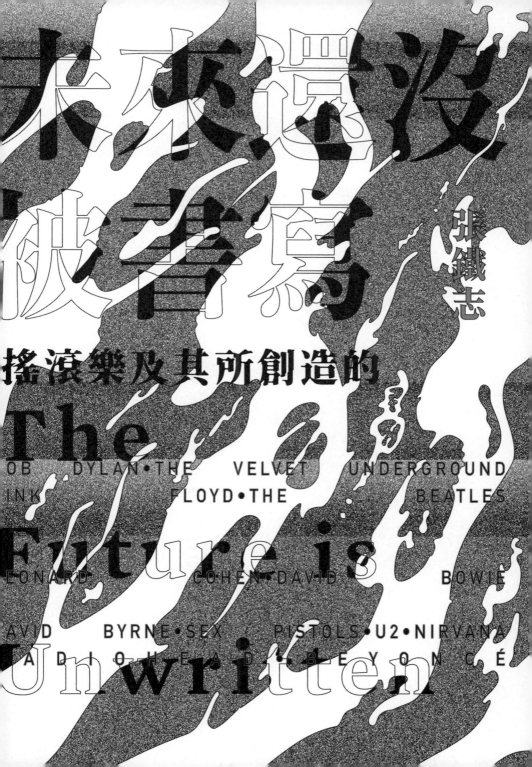

未來還沒被書寫

張鐵志

搖滾樂及其所創造的

The Future is Unwritten

OB DYLAN・THE VELVET UNDERGROUND

INK FLOYD・THE BEATLES

EONARD COHEN・DAVID BOWIE

AVID BYRNE・SEX PISTOLS・U2・NIRVANA

ADIOHEAD・BEYONCÉ

理想主義年代，或音樂史的異響

廖偉棠

在搖滾書寫場域裡，張鐵志就是《愛麗絲夢遊仙境》那隻兔子，也是 Jefferson Airplane 在 1960 年代歌唱的 White Rabbit，然後被《駭客任務》使用作為穿越虛假抵達真相的引路人的象徵。這三者的結合，就是夢想、激情和清醒的結合，這也是張鐵志的音樂文章一貫的魅力，而且難得地，他越來越傾向於清醒，和多數搖滾樂迷傾向於迷醉大不一樣。

政治哲學、社會學、抗爭歷史等龐大的儲備讓他的評論沉著痛快，不拘泥於音樂本身——本來，搖滾樂就不只是音樂本身的事體，它如八臂哪吒，動輒讓四周所觸及的世界傷筋動骨。

同時，每個樂評人都在發明自己重構音樂史的方法，張鐵志聚焦在搖滾樂與生俱來的革新與自我革新能力上，把音樂史的進步力強調出來，大刀闊斧之下，為初觸搖滾

的讀者提供了黑白分明的搖滾世界觀。從他的文字出發，你會堅定地相信無論搖滾所佩戴的面具是正是邪，底下都是直面世界和自我的熱忱，這就是造就他和他選擇評述的對象的清醒的基礎。

但不要以為寫這本書的張鐵志的激進如舊，其實他越來越像他所寫的約翰藍儂，選擇做一個革命的提醒者。他在本書引述藍儂寫的歌〈革命〉，其中便有質疑革命，質疑街頭行動的句子：

你說你要改變這個體制
你知道
我們都想改變你的大腦
你告訴我說關鍵的是制度
但你知道
你最好解放你的心靈
如果你是要帶著毛主席的照片上街頭
那麼無論如何你是不會成功的

張鐵志指出：這首歌顯然更接近嬉皮的「改造心靈」路線，而非新左翼的體制抗爭。因此，左翼知識分子阿里將

滾石樂隊〈街頭鬥士〉的歌詞刊登在他主編的社會主義刊物上，並另外發表了一封給藍儂的信嚴厲批評藍儂。我們可以預想現在的張鐵志也會受到他以前同道、或將來更激進的世代的批評，然而搖滾音樂卻提醒我們，每個人都有自己面對自己的方法，鐵志的方法必然會與大家不同，甚至也和藍儂、狄倫甚至本書他推崇的每一個搖滾先驅不同。

這一點，也可以從張鐵志所寫關於地下絲絨樂隊的文字中看出。他說：「地下絲絨厭惡嬉皮，憎恨『愛之夏』，是那個迷幻時代的倒影——只是他們的色彩不是明亮斑斕，而是陰暗與深邃。」張鐵志並沒有說他會選擇後者，他只是在本書中更多強調搖滾的歧異之處，不再一味的提供政治正確的標準答案。

「他將搖滾樂變成一則則微型的地下報導文學，而主角是沒有人正視的局外人。於是，街頭是他的書房，城市是他的劇場，他讓紐約的破敗與道德的暗空，倒立為一座詩歌的黃金殿堂。」張鐵志寫地下絲絨樂隊的路瑞德的這段文字，則更像我嚮往的理想搖滾創作者、或者樂評人的形象。

且不說其他樂評人是怎樣的，就說我自己吧，我的大多數樂評，都是把自己當作樂團中的樂手來寫，所以寫了

很多弦外之音，為音樂橫生不少枝節。我寫作樂評的出發
點多數不是為了評，而是為了「和」，尤其聽到那些出神
入化的傑作，我用我的文字去應和、讚嘆，力求寫出一篇
可以獨立出來也不虧欠於音樂的文章。

　　很明顯，鐵志的樂評和上述的又不一樣。但評論音樂
和音樂史，都是我們評論現實的特殊手段，我們在一首歌
中共享一個人、一個族群、甚至一個時代的命運，以觀照
我們時代的命運。

　　其中，對理想主義的反思應該是如今的我們須共同面
對的。

　　比如說常在搖滾歷史上占重要位置的 1968 年，那曾經
是我最熱愛的一個年分，整個六〇年代的迷幻文化、反戰文
化到此盡情爆發，開到荼蘼，黑暗似還在遠處等候未臨。

　　那一年巴黎的五月風暴鼓舞人心，但在政治上並沒
有取得真正的成功，一年後蓬比杜替換戴高樂不過是一種
指定繼承人的接班，各種派系爭取勝利果實的表現也不見
得美麗，只是無政府主義在開啟民眾的政治想像力上大
放異彩，與整個西方世界的文化解放相呼應。至於它另一
脈的肅反熱情，則在東方的日本赤軍那邊暗暗滋長，直到
1972 年「淺間山間事件」爆出劇惡之花。

超然這些之上的，是電影與流行音樂，這兩個既是二十世紀新藝術的弄潮兒，也是發達資本主義的寵兒。能把這把雙刃劍揮舞好，就是那個年代的經典，1968年七月，結合了動畫電影實驗與披頭四音樂的天馬行空之作《黃色潛水艇》的誕生，不但打斷了迪士尼在西方動畫市場的美學壟斷，還直接影響了其後十多年的平面廣告風格，讓資本真正接納了迷幻文化──也可以說全面從迷幻文化中獲利。

　　《黃色潛水艇》是這麼一個轉折點，它享用了六○年代文化的果實，某程度上還反饋以更濃烈的色彩，但在一切的非理性想像狂歡之中，英國人的刻薄反思本性還是不時流露著──這本來也是披頭四樂隊有異於同時代的流行樂明星的睿智，正是這種睿智使彼岸的鮑伯狄倫對他們刮目相看。如今看來，也許這種理性懷疑主義才是一九六八的遺產，而不只是激情與淚水。

　　我舉這個例子，正是要說明，即使在理想主義搖滾年代、搖滾史也充滿異樣的響動，這就是我們閱讀張鐵志這本書時要常常注意的。從《未來還沒被書寫》出發，我們可以延伸閱讀更多層面的搖滾史，比如說中國樂評人郝舫的《傷花怒放：搖滾的被縛與抗爭》，美國樂評人Greil

Marcus 的 *The Old, Weird America: The World of Bob Dylan's Basement Tapes*（中譯本《老美國誌異》，南京大學出版社），鑽進這些兔子洞，我們才能看到搖滾本身就是一個多維度的平行宇宙。

　　· 本文作者為香港詩人、作家、攝影家，現居台灣。著有《八尺雪意》、《半薄鬼語》、《衣錦夜行》、《巴黎無題劇照》、《尋找倉央嘉措》、《微暗行星》等。

推薦語（依照姓氏筆畫排列）

　　這幾年的我一直在想，身為一位音樂創作者代表著什麼意義？我們寫下自己的掙扎或者快意，譜成旋律漫漫悠然地唱。或許看似輕鬆反智，是因為它是那樣的個人性。但它卻不可能不與當下時空、和與集體意識碰撞融合。所以，歌是為自己而唱的，也是為一個社群、文化、世界而唱的。

　　一首歌可以成為某一群體的精神指標，幫助他們撐過一場內心的暴風雪。又或者，一首歌是惹人厭的，它投射出一個時代部分人的反動，內心或肉身的抗爭。藉由這本書，我們能站在一個廣角，觀看這些音樂與文化拓荒者越過數個小我和大我的山丘，自願或時勢使然，樹立一座燈塔屹立不搖，又或者把自己燃燒得所剩無幾。我相信在百無聊賴的日子裡，音樂永遠會是推進一個時代的重要元素之一。愛它或恨它，歌永遠都不會停止被吟唱。

―――――――――――――――――9m88 ／ 創作歌手

　　小說《銀河便車指南》提供 Radiohead《OK Computer》專輯名稱的靈感，象徵人類從電腦（科技／體制）奪回主控

權。但在專輯發行後十年，智慧手機的問世卻主宰了世界，再幾年後人工智慧助理誕生，「Hey! Siri ？」取代「OK, Computer」，我們更頻繁地求助於電腦，卻依然只能得到類似小說裡具有極大諷刺意義的答案「42」。沒有正確的問題，也沒有清晰的答案，是這個世代糾結的矛盾。但「未來還沒被書寫」，這正是這本書和搖滾樂的故事與精神必須存在的理由。

—————————————————————阿泰與呆呆

鐵志出新書了，這次，他的視角重新轉向於 Dylan、Pink Floyd、Bowie 等重量級 icon；初讀後感受接近於我們年少時人手一本的《聲音與憤怒》，在閱聽專輯的同時，鐵志再度化身為流行音樂與史料的中介者，為經典專輯補充背景知識與文化脈絡。

在流行病學與現代瘟疫拔河中喘息的我們，這幾年看遍世事無常，也更不能忘記那還沒被書寫定案的未來，依舊藏著許多人類文化進展的可能性。

將過去整理整頓，再面向未來，恭喜鐵志出書！

──────────────拍謝少年／搖滾樂團

　　走過搖滾曾盛行的二十年，時至今日，搖滾與當初的信眾都已啞然。因時空會石化，需要更久以後的人來凝視與破解。但它在今時就是時代更迭中無法消化的一粒頑固，守著當時與體制對話的浪漫或決絕。

　　而這本《未來還沒被書寫》，張鐵志以搖滾記憶敲打著曾經是「失落的一代」進入 21 世紀後，有如「浦島太郎」一般的感受，以及對那些曾超越時代且預言未來的搖滾巨人平靜但不濫情的回眸。在人類總需要忘記「重要的事」才能前行的慣性中，書中的巨星可能不再是傳奇，因為他們總會再回歸。

──────────────馬欣／作家

即使他們誕生在這個年代，《未來還沒被書寫》記載的每一位音樂人，依舊會是引領這個世代的先鋒。

因為他們不只是創作者，更是為宇宙帶來新洞見的先知。現在請你打開腦內的聲響實驗模式，開始 Play⋯⋯。

—————黃韻玲／音樂人，台北流行音樂中心董事長

鐵志擁有搖滾人的血液，不僅是他書寫關於搖滾樂的知識，正系統性的以其脈絡影響甚至撼動著我們，他一步一步從零而起，卻簇擁越來越多的跟隨者。2015 年他剛從香港回來台北，在書店及其後雜誌的創業，我很幸運可以追隨一起冒險。在這個資訊速度猖狂的年代，他的意志，彷彿能消弭所有雜音讓煩躁靜歇，提供一種另類的價值與觀點，看似夕陽，卻是新的未來。我一路見證著鐵志，人雖身處芎林之中，仍能清明的在群眾間搖旗吶喊，他看得見遠方那個幽微灰暗的隧道裡，依稀有條細膩的光線，並堅定地帶領大家摸索前行。他從不停止創造新的事物，刺激人們看待所身處的世界。

「It's better to burn out than to fade away」這是書中寫到 Kurt Cobain 引用尼爾楊的歌詞。也是我所見的鐵志，始終狂野，始終燃燒，也始終在冒險。我堅信有鐵志帶領的任何未來，明亮就在不遠處。

──────────蔡瑞珊／青鳥書店創辦人、VERSE 副社長

讀這本《未來還沒被書寫》，你彷彿戰地記者，隨著作者進入搖滾樂的文化、社會與政治前線，探究一代又一代的先鋒音樂人如何激進化他們的概念、與當代詰辯，並影響未來的書寫方式。

──────────────────鍾永豐／詞人

自序

自序

1

　　《聲音與憤怒：搖滾樂可能改變世界嗎？》是我的第一本書，原本以為是人生進入而立之年的畢業報告，一個對青春搖滾時代的告別，沒想到卻是一個嶄新道路的起點。

　　我是在三十歲那年，2002 年，去紐約攻讀政治學博士，原先計畫在出國前把過去寫的一些搖滾文章整理出書，從此投入學術志業──畢竟，搖滾似乎是屬於青春的輕狂與衝動。但寫書畢竟不容易，且人在紐約，許多書中的人物都變成眼前的真實，因此不斷改寫，直到 2004 年夏天才正式出版。

　　在那之前，我沒想過寫作作為一種志業。作為一個政治學的學徒，我從研究所開始偶爾寫政治評論，希望以知識介入公共討論；也寫過幾篇音樂文章，討論搖滾樂與其所屬時代的政治和社會──這些文字並非「樂評」，甚至難以歸類：是音樂書寫、文化論述、歷史故事、散文，或者現在說的非虛構寫作？

　　彼時台灣關於搖滾的書不多，尤其是系統性的論述。我嘗試在《聲音與憤怒》書寫搖滾樂作為一種文化力量如何被其時代氛圍形塑，又如何介入與改變歷史。這本書是

我將整個青春時光對於音樂、文學、社會實踐的熱情濃縮成的結晶，是我的「搖滾」專輯，不敢奢望會在市場上「流行」。

沒想到，出版後受到關注，接著收到中時評論版和《聯合報》副刊邀約寫專欄——那是還有人讀報的年代，且報紙的政治與文學專欄都還頗具影響力，並在年終獲得《聯合報》「讀書人」版年度十大好書，後來也在中國出版簡體版。此後，一路上有許多人跟我說喜歡這本書，從文藝讀者到搖滾明星，不少人甚至說，書中的火燃起了他們的熱血，影響了他們的生命。

這讓我更信仰文字的力量，越來越投入寫作，也日漸漂離原來的學術道路。

2007 年出版散文評論集《反叛的凝視》，2010 年出版第二本搖滾書《時代的噪音》。《聲音與憤怒：搖滾樂可能改變世界嗎？》在原出版社十幾刷之後，在 2015 年換到印刻出版社，發行十週年增訂版，增加了三分之一的新文章。一本快二十年的書，至今還在市場上流通，只能說充滿感謝：我的第一張「搖滾專輯」算是經過時代的考驗。

2

從十八歲至今，我人生做過許多冒險的轉折：不論是離開紐約那所大學的博士班（當然是非常艱難的決定）成為一個寫作者、一個文化工作者，或者不通粵語卻搬去香港擔任傳奇雜誌《號外》總編輯，或者放棄香港優渥的工作條件回台灣和朋友一起創辦一個深度新聞媒體，再到2019年底離開一個很好的工作，在五十歲前夕第一次創業，創辦一本看似不合時宜的文化雜誌，試圖記錄與詮釋這個時代的文化精神，想要跟這個社會說：culture matters。

我總是不喜歡一直待在舒適圈，而想探索陌生的路徑，因為我相信，不去冒險，就不會走得更遠，更不會看到不一樣的風景。當然，這些路上總有挫折有徬徨有跌倒，但就算跌倒，起碼別人知道你走到哪裡了，下一次可以用不同方法往前走。

世界是這樣一點一滴前進的，而不是大家都停留在最熱鬧與最舒適的觀光區。

也是在這樣的曲折道路上，我才知道，當年以為要告別青春的搖滾樂，其實從未停止在我腦中大聲歌唱，甚至可以說是一直以來我人生的內燃引擎。從第一本搖滾書到

這第三本，相隔 18 年，我也從後青春期進入半百，但心中還是常常厚顏地覺得，自己依然是那個懵懂但熱情的搖滾少年。

當初出版《聲音與憤怒》時，很少人（包括我）認為這樣一本貌似嚴肅的書可以是一本暢銷書，如今創辦《VERSE》雜誌時，更是沒有人看好在這樣一個時代辦一本深度文化雜誌 —— 大多數人覺得這比較像撞牆，每個人都說不可能。但兩年來，我們做出了一本既深度又迷人的雜誌，唱出了屬於這個時代台灣的美麗詩歌（這正是 verse 之意），而且活得好好的。

我拒絕相信人們說世界沒有另一種可能、前方沒有另一條道路。這是搖滾樂所教給我們的。

3

我一向著迷那些在不同領域的改變者，無論是新理念的倡議者，或者新文化的創造者。他們往往一開始被視為是不合主流思考的異端、是不合時宜的傻子；他們必須忍受寂寞與嘲諷，或者低頭在自己的一方天地耕作，或者抬頭對荒野大聲吶喊。

我相信，這正是搖滾樂最核心的精神：去冒險與創造新事物，去顛覆與挑戰舊規則。如果只是跟隨眾人熟悉的旋律，只想迎合市場的主流，那只是趕流行，可能不久後就會煙消雲散。當狄倫拿起電吉他被觀眾大聲叫喊「猶大」，當「地下絲絨」彈出只能賣出幾百張唱片的奇怪聲響，當Nirvana 吼出內心的挫折與憤怒時，他們是在探索無人行走之路，深入無人抵達之處。但終究，他們的聲音被會聽見，回音會越來越宏壯，直到整個世界為之震動。

　　他們當年的噪音成為今日的派對。

　　我的前兩本搖滾書寫主要是關於文化作為一種社會反叛的力量，但在這本書，我凝視的是那些先鋒如何創造明日的聲音。他們是我的啟蒙者、我的英雄：是全球最大偶像披頭四勇於製作最實驗最具企圖心的搖滾專輯，是狄倫不斷重新創造自己的身分，是大衛鮑伊對所有怪胎說「你們不孤單」，是李歐納柯恩以永遠成熟的男人之姿成為潮流的局外人，或者是 Radiohead 用全新的聲響預示一個不太 ok 的科技反烏托邦。

　　書中每一個故事都是改變音樂歷史的傳奇，每一張專輯都是搖滾史的經典 —— 而他們之所以是經典，就是因為他們奮力建造新的可能，而不相信世界只能被舊規則所構築。他

們不只影響了流行音樂，更形塑了人們看待世界的方式。這就是搖滾樂所創造的事物。

　　而他們每一個人都為 The Clash 主唱 Joe Strummer 這句話寫下註腳：「未來還沒被書寫」（The Future is Unwritten）。

　　因為，關鍵始終是在於怎麼寫。

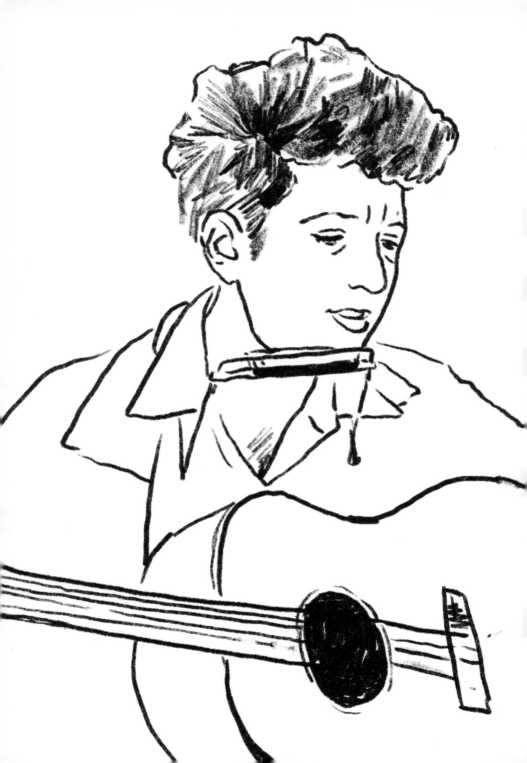

鮑伯狄倫 如何建造一座

Bob

詩與歌的

Dylan

共和國？

「我從來沒有自問過：我的歌曲是文學嗎？」

—— 狄倫的諾貝爾文學獎晚宴演說（Banquet Speech）。

「我從來不會想到我是一個可以贏得諾貝爾獎的搖滾明星。」

—— 狄倫在八〇年代電影《Hearts Of Fire》中扮演角色的一句台詞。

1. 垮掉的一代

在自傳《搖滾記》（*Chronicles Vol.1*）中，狄倫描述他剛到紐約時住在一個朋友家，房間滿是書。他在那裡讀法國文學、俄國文學、福克納，讀哲學和思想史，「我總是會鑽進書堆裡……像個考古學家似地往書中挖掘」。

那個房間其實是一則譬喻：那是紐約這座城市，或是搖滾樂的世界，狄倫在這座古老而龐大的經院奮力勤讀，比誰都用功地吸收文學、音樂與歷史的知識。

狄倫的少年時期是搖滾樂的誕生時期，也正好是「垮掉的一代」（Beat Generation）的黃金年代[1]。

1955 年，艾倫金斯堡出版詩集《嚎叫》。

　　1957 年，傑克凱魯亞克出版小說《在路上》。

　　1959 年，威廉布洛斯在巴黎出版《裸體午餐》。

　　他們是文學上的不法之徒，是在挑戰主流價值的沉悶與安逸，不論在主題、寫作風格，乃至個人生活上。所有不安的青年都被吸引入他們的王國，因為那裡有自由、即興、誠實和解放。

　　狄倫當然也是。

　　他在讀明尼蘇達大學時，在明尼亞波利市有一個屬於他們的格林威治村叫 Dinkytown，在這裡的許多咖啡屋，有爵士與詩歌朗讀，有民謠表演。那是狄倫的天堂。他後來回憶說：「那裡有不安，有挫折，就像暴風雨前的寧靜……總是有人在朗讀詩歌，凱魯亞克、金斯堡、費林格提（Ferlinghetti）……像魔法一樣……每一天都像是星期天。」

　　「我完全愛上垮掉的一代、波希米亞、咆哮那群人，這全都是聯繫在一起的……他們對我的影響就如同貓王對我的影響一樣。」

　　二十歲的他在 1961 年來到了紐約。垮掉的一代不再只是書本上的偶像，一如民謠前輩們不再只是唱盤上的聲音。狄倫開始與他們的幽靈，甚至肉身，相遇了。

在格林威治村，垮掉的一代詩人們曾在咖啡館飲酒讀詩、聆聽爵士樂，民謠歌手也在這裡的咖啡館或者華盛頓廣場歌唱著改造世界。狄倫在回憶中說：「民謠場景和爵士場景是非常緊密的。詩人讀詩時，我會在底下聆聽。**我的歌曲與其說是受到書本上的詩影響，不如說更是受到詩人搭配爵士樂的朗讀。**」

這說出了狄倫最重要的文學特質。長久以來，人們對他的歌詞作為詩的文學成就有很大歧見，但沒有人會質疑，當他的文字配上了他的音樂，整個世界為之暈眩。

除了作為讀者受到的文學影響，狄倫和艾倫金斯堡在 63 年底認識，此後交往密切。

金斯堡第一次聽到〈暴雨將至〉（A Hard Rain's Gonna Fall）時激動落淚，認為他們那世代的波希迷亞火炬已然傳遞給新一代年輕人，更認為狄倫的音樂是「對從惠特曼到凱魯亞克這些美國先知的回應。」

在 64 年到 65 年他們緊密來往的時光中，彼此更在創作上相互影響，尤其那正是狄倫欲告別抗議歌手的面具、重新探索自我的時期。先是 1964 年的〈自由的鐘聲〉（Chimes of Freedom）呈現了垮掉派的詩歌閃光，而後在 1965 到 1966 年的連續三張搖滾專輯《Bringing It All

Back Home》、《 Highway 61 Revisited, Blonde on Blonde》，歌詞充滿金斯堡式的閃光意象、對時代精神暗流的凝視，與凱魯亞克式令人無法停止呼吸的節奏感。

　　《Bringing It All Back Home》（1965）彷彿就是垮掉的一代的音樂專輯：唱片背面甚至有金斯堡的照片，文案也直接寫到金斯堡。雖然狄倫沒和凱魯亞克直接往來，但他在這段期間卻不斷援引後者。專輯中歌曲〈地下鄉愁藍調〉（Subterranean Homesick Blues）被視為向凱魯亞克 1958 年的小說《The Subterranean》致敬（金斯堡出現在ＭＶ畫面中），專輯另一首歌更直接叫「重新在路上」（On the Road Again）。該年 3 月，凱魯亞克出版新小說《荒涼天使》（Desolation Angels），五個月後，狄倫又為下張專輯錄製另一首新歌叫「Desolation Row」（荒涼之巷）。（這個「荒涼之巷」是歷史碎片的嘉年華，羅密歐、雨果、艾略特、打扮成羅賓漢的愛因斯坦，聖經中人物，都在這個奇異的音樂劇舞台一一快閃。）

　　更多的文字考據學當然是狄倫學者的工作了，但無可否認的是，垮掉的一代深深滲入了狄倫的血液，讓他重新鑄造了搖滾樂與文學的關係。

　　1966 年夏天，狄倫發生嚴重的摩托車禍，消失在人

們視野中，彷彿提前舉行了一場「六〇年代狄倫」的葬禮。但他其實蟄居在紐約州的胡士托小鎮，在地下室祕製讓時間消失的音樂。金斯堡來探望他，帶了韓波、布萊克、艾蜜莉狄更森的詩集和布萊希特。

他在自己的房間認真讀書。

2. 民謠中的老美國

搖滾樂誕生之初只是青少年的慾望躁動，是節奏強烈但歌詞簡單的娛樂。

狄倫少年時愛搖滾樂，更是草根民謠和傳統歌曲的學徒。他喜歡聽廣播，因為那個魔術裝置中可以聽見這個國家土地上廣闊的聲音。

「除了民謠，我不會在乎其他東西。我只對民謠感興趣。」他在《搖滾記》中寫道。

在民謠世界裡，「有違法的女人、超級惡棍、惡魔戀人和福音真理……街道和山谷，富含泥煤的沼澤，地主和石油工人……民謠音樂是一個更智慧的次元的現實，它超越人類的理解。假如它呼喚你，你會消失並且被它吸進去。我在這神話般的國度覺得很自在。這個國度不是由個

人，而是由各種關於人性的鮮明原型所組成，每個在其中的堅毅靈魂都充滿內在智慧。它是如此真實，是比生活更真實的生活，它是放大的生活。我只要有民謠音樂就可以活下去。」

是的，那些來自歷史或者關於歷史的老民謠，是荒蕪的、不法的、廣袤的美國大地，是不法之徒、流浪漢、強盜的鄉野傳奇，是堅硬大地和泥濘爛土上底層勞動者的吶喊與低吟。那裡有著瘋狂與罪惡，也有著良善與純粹的人性。那是打開美國神祕靈魂的鑰匙，是知名評論家 Greil Marcus 所說的「古老的、奇異的美國」。

狄倫曾說，創造力的來源是「經驗、觀察和想像力」，而他沒有伍迪蓋瑟瑞（Woody Guthrie）² 那樣的流浪經歷，也沒有「走過很多路」就成為一個男人，他的經驗只能是不斷重返與探索民謠世界中的古老歷史，在其中勤力地撿拾各種故事。民謠歌曲因此深深形塑了他的世界觀、他的寫作方式。直到現在。

在接受諾貝爾文學獎的致詞中（該年他七十五歲），他說：「當我開始寫歌時，民謠的行話是我唯一知道的語彙，我就用它們來寫歌。」「那些技巧、祕密、懸疑，沒有一個離開我的腦袋，而且我知道它們經歷過的一切被遺

棄的道路。」

　　然而，二十歲時的他已經比任何人都知曉，民謠音樂的主題已經和現實缺乏連結，語言也已過時。他必須在民謠傳統之中進行改造，再把民謠中的廣闊世界帶入精神荒蕪的搖滾樂。

　　他的方法是用垮掉的一代、惠特曼與韓波的詩的語言，超越傳統的民謠敘事結構，再將曖昧的囈語、末世的意象、超現實的想像，加入搖滾樂。他借用舊典故、改造老曲調（雖然曾被指控抄襲），構建起一座座奇幻而巨大的迷宮，一個個華麗深邃的文字奇觀，讓人們只能以微光探照著小徑，考究石壁上的密語，探詢可能的出路。其結果是，在他的歌中，外在世界的混亂和內心的不安被交織在一起，美國文化的碎片和人性的脆弱與憂傷被拋入一個詩意的鎔爐中，鑄造出新的金色光芒。

　　除了語言，經典文學的道德啟示對他的歌曲主題也有深遠影響。在接受諾貝爾文學獎的致詞中，他提及自己受到許多經典文學的影響，包括卡繆、吉卜林、湯瑪斯曼、海明威等。而在另一場諾貝爾演講（Nobel Lecture）中，他特別分析了三本經典文學關於人性和命運的主題，或者說故事技巧，如何深深影響了他：《白鯨記》、《西線無

戰事》和《奧德賽》。

狄倫的偉大就在於他能把民謠中的老美國江湖世界，自荷馬以來的詩歌與文學傳統，和垮掉的一代的自由奔放——或者說高雅和大眾、晦澀和流行，巧妙地糅合起來。

「美國」是他最大的靈感來源。他將近代美國的音樂史，或者一整部民間的美國史，重新拼裝黏貼，把各種角色倒置翻轉，建造一齣人物眾多、光怪陸離的音樂劇場。他的歌中其實不是那個古老的美國，而是一個虛構的國度——但美國作為一個概念，本質上不就是虛構的嗎？

而如果狄倫在音樂中虛構了一個繁複變形的美國，那他建造出更大的神話，不正是自己嗎？

狄倫根本就是一個我們完全想像不到的文學角色。

他太詭異、太狡猾，他是一個孤傲的縱火者，一個瘋狂的拾荒者（拾起許許多多被遺棄的歷史故事與人物），一個奇異的通靈者（他是伍迪蓋瑟瑞，是羅伯強森……），甚至一個有時滑稽的雜耍者。

但他是一個詩人嗎？

3

在 1963 年的專輯《隨心所欲的鮑伯狄倫》的唱片文

案中，狄倫說：「任何我可以唱的東西稱之為歌，任何我沒法唱的東西叫做詩。任何我沒法唱，又太長不能叫做詩的東西，我叫它小說。不過我的小說沒有一般的故事線索，只是我在某時某地的感覺。」

1964年到66年之間，他開始寫一本小說《塔藍圖拉》（*Tarantula*）。這本書部分是寫於他和朋友在1964年的一趟大公路之旅。當時他想要寫一本偉大的美國小說，一部深入這個巨獸之心，吞噬它、消化它而後用力吐出來的小說，就像之前無數的作家曾經嘗試過的。或者，像他喜歡的凱魯亞克曾經寫出來的。

彼時狄倫確實是想寫一本垮掉派風格的創作（他那時剛認識金斯堡，並且一度和「城市之光」書店／出版社談出版一本書）。《塔藍圖拉》從一開始就像是對《在路上的》怪異模仿，書中充滿一連串閃爍的意象，運用威廉布洛斯《裸體午餐》般的拼貼技巧，但整本書沒有結構，沒有「一般的故事線索」，只有許多或真或假的人物或者地名，懸掛在書頁上。與其說這是小說，更像是無意義的長詩句，是不斷飄蕩的文字幽魂。

不過，《塔藍圖拉》成為他當時歌曲創作的胚胎，最明顯就是同時期的歌曲〈自由的鐘聲〉，許多句子幾乎直

接從書中搬過去[3]。

　　當教堂的鐘輕輕燃燒
　　為高尚的人鳴響
　　為善良的人鳴響
　　為殘疾者鳴響
　　為盲眼者鳴響

　　所以這本小說中的文字是他寫作／寫歌的風格轉向的轉捩點。

　　該書到 1971 年才出版，美國著名樂評人羅伯克里斯戈（Robert Christgau）在當時嚴厲評論道：「這不是一個文學事件，因為狄倫不是一個文學人……還是買他的唱片吧。」

　　這話對也不對。

　　不對的是，諾貝爾文學獎在許多年後認可了狄倫是一個偉大的文學人。

　　對的是，一如文章開頭引述，狄倫並不覺得，或者不會去想自己是否是文學人。他在諾貝爾獎演講中也說，莎士比亞應該也沒問過自己的劇作是否是文學，因為他的作

品就是要在舞台上的。而「我，就像莎士比亞，所有時間都獻給了創作以及處理各種瑣碎的事。例如誰是演奏這首歌最適合的音樂人？這首歌是對的 Key 嗎？」這才是他的核心關懷。

羅伯克里斯戈那句評論雖然嚴厲，但這位被稱為搖滾樂評界的「院長」在同篇文章接續討論了歌與詩的區別：「說狄倫不屬於文學史並不是摒棄他於藝術溝通或者語言的歷史之外。剛好相反。一個創作歌手和詩人或小說家使用語言的方式不同，因為他對語言的使用是放在一個更大的、更有感受性的效果中。」

這是重要的討論，也是狄倫自己承認的。在諾貝爾獎演說中，他說：「歌曲不像文學。它們應該是要被唱出，而不只是閱讀。就像莎士比亞的劇本應該是要在舞台上被演出，歌詞也應該是要被歌唱出，而不只是在紙上讀。我希望你們有機會以他們應該被聽到的方式聽到：不論是在演唱會上，或者在唱片上，或者任何如今人們聽歌的方式。」

是的，狄倫的語言，狄倫的詩，必須是有聲音，必須是被歌唱的，否則就是沒有重量的空虛。

諾貝爾文學獎頒獎詞讚許狄倫「在偉大的美國歌曲傳

統中，創造了新的詩意表現」。其實，更完整的說法是，狄倫讓文學的靈魂進入原本青春躁動的搖滾樂和質樸知性的民謠，透過一班班神祕列車前往更複雜而深沉的世界，從此改變了流行音樂的面貌。

就像搖滾樂在他手上從過去的前衛藝術轉變為一種大眾文化形式，他也把正統文學的菁英主義從巨塔中解放出來，讓語言的實驗、文學傳統中的道德啟示、詩的想像國度，進入流行文化的語彙，進入大眾的心靈世界。

他不只用詩改變了歌，更用歌改變了詩。

在狄倫還是二十出頭的少年，他曾就開玩笑地唱過：「我是個詩人，我知道，希望我不會搞砸。」

天佑狄倫，他沒搞砸詩人這身分，只是砸毀了詩與歌中間的高牆。[4]

1 ∣ 關於垮掉的一代的詳細討論，請見我的〈嚎叫著，在路上：垮掉的一代如何啟發了六〇年代反文化〉，收於《想像力的革命：1960 年代的烏托邦追尋》。

2 ∣ 蓋瑟瑞是二十世紀上半採集與創作民歌最重要的音樂人，對他的完整介紹請見我的《時代的噪音》的專章。

3 ∣ 他在 1966 年說，「我發現我自己吐出了二十頁的故事、一首長歌，然後改寫成〈像一顆滾石〉。在那之後，我對於寫小說或劇本再也沒興趣了。」

4 ∣ 本文部分內容曾發表於不同報章，這裡是針對狄倫與文學整合出的全新文章。另外關於狄倫作為一個抗議歌手之路，可以見我的《時代的噪音》一書專章討論。

地下絲絨：

The

反搖滾的
搖滾，

Velvet

城市的
地下潛行者

Underground

「我們必深入淵底，地獄天堂又有何妨？

到未知世界之底去發現新奇！」

　　這是法國詩人波特萊爾在著名詩集《惡之華》的作品
〈旅行〉，是地下絲絨（Velvet Underground）作詞者
盧瑞德（Lou Reed）膜拜的詩句，也是精神座標。

　　地下絲絨寫下最敗壞和邊緣的現實，也唱出最簡單而
最美麗的歌曲。

　　當他們在 1965 年夏天在下東區公寓開始第一次錄音
時，流行文化和嚴肅藝術之間的界線就開始鬆動了。

　　他們從一開始就和安迪沃荷（Andy Warhol）關係緊
密，成為一種普普藝術（Pop Art）的實踐，只是他們的
音樂是普普藝術的反命題：後者是反藝術的藝術，是讓藝
術大眾化，地下絲絨則是反搖滾的搖滾，是讓大眾文化藝
術化。

　　即使這個樂團存在的五年都是屬於地下，沒有一首歌
上暢銷排行榜，沒有太多媒體報導，但這個最凶猛的地下
潛行者卻讓搖滾土壤逐漸鬆動、被破壞，滋養出後來繁盛
的奇花異草。

　　如果五〇年代誕生的搖滾樂在狄倫和披頭四手上時登大人，成為一種偉大的文化創造，地下絲絨則是在背後偷偷開闢了一條地下密道，讓狂亂的噪音、疏離的唱腔、陰暗的歌詞，成為當代流行音樂的基因。

　　從大衛鮑伊到龐克搖滾，再到今日的另類音樂，和所有明日的派對，都必定要先穿越這個地下密道。

<div align="center">1</div>

　　Patti Smith 的吉他手、搖滾樂評人 Lenny Kaye 說，如果你要寫地下絲絨的故事，你必須先寫紐約，「你必須愛上它，擁抱和承認這個城市的神奇力量，因為在那裡，你才會發現根源。」

　　成長於五〇年代的盧瑞德（Lou Reed）是一個搖滾少年，早期搖滾樂的猛烈節奏和旋律成為他和無數慘白少年的救贖。他也是一個文學青年，熱愛「垮掉的一代」作品中的腐敗氣味，和他們敲碎邊界的自在。在雪城大學念文學時，他全心投入寫詩歌、短篇小說與音樂歌詞。

　　由於他的同性戀傾向和年少憂鬱，一度被父母帶去醫院進行電擊治療——在後來，他寫下歌曲〈Kill Your

Son〉。

　　1964 年，瑞德搬進紐約市住進下東區 Ludlow
Street 的小公寓，進入一個神奇的異托邦：紐約下城。那
是一個什麼都可能發生的地方，一個什麼都可能發生的年
代。它是最混亂、骯髒、頹敗的詭異世界，是被主流社會
遺棄者的收容所，是吸毒者、罪犯，也是革命者、藝術家
和詩人的天堂。

　　戰後初期，艾倫金斯堡、凱魯亞克這些垮掉的一代
（Beat Generation）在紐約下城的酒吧中寫下挑釁時代
的詩句，挑逗虛偽的社會規範。進入六〇年代，在格林威
治村，狄倫和民謠歌手們彈起抗議的吉他，先鋒劇場扯下
舊桎梏的布幕。人們不斷跨越固定的疆界，改寫任何既定
的規則。

　　瑞德搬來紐約市的一年前，受古典音樂訓練的威爾
斯人約翰凱爾（John Cale）在 1963 年來到紐約，彼時
這裡正籠罩在約翰凱吉（John Cage）對音樂的極簡主義
概念中（他在 1961 年出版影響深遠的論述專書《寂靜》
（Silence））。年輕的凱爾參加了約翰凱吉學生、作曲
家 La Monte Young 結合燈光藝術和前衛音樂的團體
Theatre of Eternal Music[1]。

　　他們對音樂之外的「噪音」充滿興趣，因為噪音蘊含了無限的可能。

　　凱爾不久後認識了瑞德，在他的創作中發現極簡主義概念竟然可能結合流行音樂，兩人一拍即合，又與吉他手Sterling Morrison和後來加入的女鼓手Maureen "Moe" Tucker，組成了「地下絲絨」。

　　這個奇異的團名來自一本1963年的書：該書是關於各種性異常行為的報導，包括換妻、雜交、性虐待等。宣傳文案上說：「這本書會讓你震撼與驚訝。但作為我們這時代性敗壞的紀錄，一切有思想的年輕人都應該讀。」

　　這群有思想的年輕人不僅讀了此書，而且感到這書名和主題和他們的音樂相互呼應，不如就拿來作團名：畢竟他們也想以音樂紀錄這個時代的暗面。

　　1965年他們在公寓錄製了三首歌的樣帶。

　　1966年初，地下絲絨在東村的Café Bizarre演出，除了翻唱老歌，也唱自己的歌，只是那些歌太吵太污穢，很快被老闆叫停。就在那短短幾天中，當時已是普普藝術大師的安迪沃荷看到他們演出，有了一個想法。

2

　　1960 年中期的安迪沃荷是紐約之王，是藝術界的巨星，也是媒體的金童。他有一個空間叫「工廠」（The Factory），那是他的創作基地，也是社交場所，各種奇人在這裡來來去去：想要成名的傢伙、真正的明星、跨性別人士、模特兒、被社會拋棄的底層青年——這裡是華麗的星光大道，也是頹敗的地下社會。簡言之，是另類紐約的微小模型。

　　沃荷除了從事視覺藝術，也拍攝多部地下實驗電影。他說，「普普主義的理念就是任何人可以做任何事」，他想不斷穿梭新領域，包括音樂。

　　而「地下絲絨」這概念太符合沃荷口味，不論團名滲透出的地下電影氛圍、歌詞中的邊緣世界、聲音／噪音的前衛性，以及「反流行的藝術」姿態。而工廠的人們，這群「走在狂野邊緣的人們」[2]，也是最適合盧瑞德歌詞國度中的子民，是這個街道暗黑人類學者最好的田野。

　　安迪沃荷想像的合作是一種嶄新的多媒體演出，有五彩燈光和影像投影搭配音樂演出，並建議加入一位美麗的德國女子 Nico 擔任主唱，讓演出更具衝突的張力。Nico

在來紐約之前，演出過費里尼的電影《甜蜜生活》，曾和滾石樂隊的 Brian Jones 在一起，狄倫還送給過她一首歌。雖然地下絲絨並不喜歡她加入，但盧瑞德為她寫下他們最動聽的曲子如〈致命的女性〉、〈我將成為你的鏡子〉。

地下絲絨和沃荷的首次合作演出是在紐約臨床精神病學會的年會，台上一面放著沃荷的實驗電影，一面由地下絲絨與妮可和舞者現場演出。那是人們從未看過的瘋狂（雖然他們是精神科醫師）。第二天報紙形容是「給精神醫師的休克療法」，《紐約時報》則說是「搖滾樂和埃及肚皮舞的結合」。

彼時，沒有人認真看待這個樂團，就像沃荷電影中的演員們很少被嚴肅對待，他們只是安迪沃荷的藝術行動。

1966 年春天，在東村聖馬克街的舊建築「圓頂」（The DOM）正式開展多媒體表演計畫，稱為「不可避免的爆炸塑膠」（Exploding Plastic Inevitable）。安迪沃荷 16 釐米的實驗電影、不同濾鏡顏色的詭異燈光投射、被虐狂式的現場舞蹈演出，加上地下絲絨的無調性噪音演出，一切如此混雜，如此「爆炸」。這是一場詭異幻夢的旅程，是愛麗絲的夢遊魔境。

66 年春天到 67 年，正好是嬉皮、迷幻藥與花朵交織

為高潮的時刻。地下絲絨厭惡嬉皮，憎恨「愛之夏」，是那個迷幻時代的倒影——只是他們的色彩不是明亮斑斕，而是陰暗與深邃。

<div align="center">3</div>

當普普藝術的教父進軍流行音樂會怎麼樣？那就是一張最地下的專輯！這是安迪前往地下場景的新潮旅程。抱歉，這裡沒有家庭電影，但有安迪的地下絲絨（他們玩著有趣的樂器）和這一年的普普女郎妮可。還有專輯封面 —— 一根真正的沃荷香蕉（不要吸，要剝皮！）

這是 1967 年 3 月地下絲絨第一張專輯《Velvet Underground and Nico》的宣傳文案。顯然，唱片公司對這個樂團沒有信心，只想把安迪沃荷拿來當行銷亮點。

安迪沃荷在這張專輯掛名製作人，他出錢錄音，並且設計了傳世的香蕉封面。最初的版本可以剝開香蕉皮，露出唱片上粉紅色的香蕉 —— 非常普普藝術。

沃荷當然不是真正音樂上的製作人，但他提供了關鍵

的方向指引：他要這張專輯一如他的地下電影般生猛和粗糙，他讓地下絲絨可以不用對唱片公司妥協，不用因為是錄製唱片就修改歌詞。「不要被馴服，要能保持生猛，讓聽眾感到不安。」他說。

瑞德在後來說：「他讓我們可以成為自己並且勇敢向前，因為他是安迪沃荷。所以某個意義上，他確實製作了這張專輯。他是一個巨大的傘保護我們免於各種攻擊。當然他不懂任何唱片製作，但那沒關係。他只要坐在那說，「噢噢，這真是太棒了」，錄音師就會說，「沒錯！」

當嬉皮正占領世界，年輕人帶著花朵與微笑在舊金山起舞，披頭四唱著〈All You Need is Love〉時，地下絲絨唱的是毒品、社會異化、虐戀愛、扮裝皇后。

例如〈我在等待那個男人〉（I'm Waiting for the man）描寫一個人去哈林區買毒品：

我正在等待那個男人，
手上有 26 元
到來辛頓大街和 125 街交口
覺得噁心和骯髒
生不如死

我正在等待那個男人

〈海洛因〉（Heroin）描述注射藥物的細節：「當我把針頭注入血管／我可以跟你說世界就不一樣了」，探索了死亡前的意識之流：從緩慢節奏與慵懶歌聲開始，進到令人不安的急躁噪音、尖叫刺耳的中提琴，演奏速度越來越快，直到完全沉入那血紅之海，宛如真實用藥的體驗。這幾乎是威廉布洛斯（William Burrough）小說劇烈濃縮而成的歌詞。

即使〈週日清晨〉（Sunday Morning）乍聽起來如搖籃曲般天真而動聽，其實是關於精神分裂：「Watch out, the world's behind you, there's always someone watching you」（注意，在你後面的世界，一直有人在監視你）。

〈穿著毛裘的維納斯〉（Venus in Furs）歌名來自 1870 年的作家 Leopold von Sacher-Masoch 描寫愉虐戀（SM）的同名小說，歌詞也是同樣主題：

閃閃發亮的皮靴
在黑暗中揮舞著皮鞭的女孩

綁緊你的奴隸，別輕易放過他

用力地鞭打吧，親愛的女王，治癒他的心

〈跑跑跑〉（Run Run Run）是四個用藥女孩的紐約故事。

〈致命的女性〉（Femme fatale）是為美麗的工廠女郎 Edie Sedgwick 而寫。這個女孩來自富有家庭，來到工廠後演出沃荷的地下電影，成為紐約社交圈的寵兒。她確實有致命的美麗，但放縱於藥物和派對。〈All Tomorrow's Party〉則是關於沃荷工廠的人們，是一場終將結束的派對。

最後一首歌曲〈歐洲之子〉獻給盧瑞德的文學導師 Delmore Schwartz，他一向不喜歡流行文化，所以這首歌八分鐘的曲子主要是不和諧噪音。

地下絲絨的音樂是追求極簡主義，而極簡就是激進。「一個和弦剛好，兩個和弦有點多，三個和弦就變成爵士了。」瑞德說。他們的音樂調性簡單，凱爾喜歡用持續音創造出新的聲響，加上不時的噪音與扭曲，但又糅合著動聽旋律。瑞德的歌聲讓人感到冷漠疏離，Nico 的低沉嗓音則在世故中帶著天真。

搖滾樂的聲音邊界在這裡被徹底重新繪製。

歌詞上，瑞德是搖滾樂的波特萊爾，書寫著紐約的「惡之華」。他筆下的世界是父母與大人世界的黑色夢魘，是生人勿近的道德墳場。

他原本就熱愛雷蒙錢德勒與愛倫坡，著迷於威廉布洛斯和艾倫金斯堡，而他想要把文學的語言、氣味和敘事轉化成具有節奏和旋律的搖滾樂。或者反過來說，他將搖滾樂變成一則則微型的地下報導文學，而主角是沒有人正視的局外人。

於是，街頭是他的書房，城市是他的劇場，他讓紐約的破敗與道德的暗空，倒立為一座詩歌的黃金殿堂。

瑞德曾經說：「我希望做到如我喜愛的那些作家所做到的，但是在如此小的篇幅中，並用如此簡單的字。如果能做到這些作家的成就，然後加上吉他和鼓，你就擁有世界上最偉大的東西。」

4

關於地下絲絨最有名的引述來自 Brian Eno，他說這張專輯雖然一開始只賣出三萬張，但所有買唱片的人最後

都搞起了自己的樂隊。

　　專輯出版時，唱片公司沒有積極宣傳，電台不敢播放，媒體幾乎沒有評論，專輯最高只到排行榜 171 名，然後就重新回到地下，繼續潛行。甚至在紐約這座孕育他們的城市也沒有演出，這讓他們憤怒到去外地巡演，直到 1970 年才回來在 Max's Kansas City 重新讓這座城市聽見他們的聲音。也在這段駐場演出期間，瑞德決定離團。

　　一切正式崩解了。

　　其實在首張專輯之後，地下絲絨就不再和安迪沃荷合作，因為他們不希望只是沃荷的一個藝術計畫。Nico 也離開了。1968 年秋天，他們甚至開除了錄完第二張專輯的凱爾[3]——而這三個離去者其實都是《地下絲絨與妮可》鍊金術的關鍵配方。

　　不過，後面的專輯即使沒有第一張專輯的凶猛，仍然是超越時代的經典。瑞德在七〇年代的個人專輯也不斷開拓新的邊界：1972 年的《Transformer》和 David Bowie 一起開啟性別越界，75 年的專輯《Metal Machine Music》則全然是吉他噪音。無疑的，盧瑞德是音樂史上最酷的人——真正的酷，是不管世界流行什麼，他總是冷眼以待，只追求自己想做的事。

在 1967 年那個燦爛的迷幻之年，最重要的時代之聲當然是披頭四的《胡椒軍曹寂寞芳心俱樂部樂隊》，而《地下絲絨與妮可》顯得如此不合時宜，彷彿只屬於紐約下城最陰暗的角落。

當同世代的青年用憤怒之愛，或者浪漫理想去翻覆時代的不義時，他們冷眼描繪了時代底部無人注意的暗角，深入挖掘了心靈的黑暗洞穴，並用噪音戳破殘酷的真實。

但是到了 1968 年，整個世界劇烈轉變，暴力、血腥和黑暗取代了此前的天真、理想與鮮花，明日的派對淪為昨日的敗絮，地下絲絨的暗黑意識與扭曲聲響突然連結上新的時代精神，而且很快的，歌曲中的主角們會走到夜晚的燈光下，走上喧譁的大街，向警察激動地丟起石塊：那是 1969 年 6 月底的紐約石牆酒吧的同志暴動。[4]

搖滾樂原本是青少年的娛樂形式。鮑伯狄倫為流行音樂帶入了思想，讓音樂可以不只是青少年的慘綠憂愁和性衝動，而地下絲絨創造出一種「黑色搖滾」（a rock noir）[5]，成為這個世界，以及整個音樂傳統的地下潛行者，讓人們正視不敢凝視的殘酷大街，並開始理解城市邊緣的遊蕩者。

地下絲絨當然非常六〇年代且非常紐約，但他們卻也

不屬於那個時代或任何傳統：你可以清楚辨識狄倫、滾石、披頭四從何而來，地下絲絨卻是倏地現身的幽靈。當然，他們身上帶著普普藝術、極簡主義音樂、R&B 與老搖滾、自由爵士、垮掉的一代，甚至狄倫的血液，但他們不是延續與創造，而是全部打破後，重新在荒野中鑄造起一個隱密的音樂共和國。

他們甚至繪製了一幅祕密地圖，作為通往那個音樂共和國的指引，讓一代代的叛逆者與搖滾青年在暗夜中傳遞著這個祕密，從 Modern Lovers 到 Iggy pop，從大衛鮑伊到派蒂史密斯[6]，直到未竟的革命在龐克的火焰中初步完成。

如今那些祕密地圖不但沒被塵封，反而被不斷複印，加上更多註解，繼續在我們手上流轉。

今日，依然有無數新世代的青年初次與五十年前的地下絲絨相遇——但我可以跟你保證，你會像是遇見所有你熟悉的另類音樂的祖父母，只是他們依然新鮮，依然令人興奮，彷彿從未老去。

1 | 一群受到達達主義影響的藝術家、音樂人、錄像藝術家，組成了一個
團體 Fluxus，以前衛姿態挑戰藝術的定義，凱爾當時也和他們經常來
往。他們的一個聚會基地是一名日裔前衛藝術家和她音樂家先生的下
城小公寓，這個藝術家叫做小野洋子（她要幾年後才會在倫敦認識約
翰藍儂）。

2 | 瑞德許多歌曲是關於工廠的人物。〈Femme Fatale〉主角是 Edie
Sedgwick，〈Candy Says〉是那裡一位變性者 Candy，他最著名的
歌曲之一〈Walk on the Wild Side〉更是一首工廠的人物群像。

3 | Nico 的第一張專輯《Chelsea Girls》是凱爾製作，地下絲絨其他成
員也參與演奏。

4 | 關於石牆暴動，請見我的專書《想像力的革命：1960 年代的烏托邦追
尋》中〈暴烈與美麗：石牆暴動與同志運動的新歷史〉。

5 | 這比喻出自 Joe Harvard 的書《Velvet Underground and Nico》。

6 | 約翰凱爾擔任 The Stooges 和 Patti Smith 第一張專輯的製作人：他
們果然是龐克的創造者。

「今晚讓我們都在倫敦做愛」：Pink Floyd

平克佛洛伊德最初的

迷幻 _____ 時光

「平克佛洛伊德，一個迷幻流行樂隊，在這場活動上做出詭異的事情，包括令人顫慄的回溯聲響（feedback sound）以及在他們皮膚上的投影。」

——《國際時報》（*International Times*）第二期，1967.10

1966 年到 67 年夏天是倫敦迷幻時光的高潮，是一連串目眩神迷的文化爆炸，連披頭四都被這爆炸燒出新創作。

最能代表這段地下新文化的聲音，是一支剛成軍的新樂隊叫做平克佛洛伊德（Pink Floyd）。

如果披頭四在同時期發表的《胡椒軍曹寂寞芳心俱樂部樂隊》反映了那個絢爛迷幻的時代精神，平克佛洛伊德在 67 年夏天發表的首張專輯則是那個時代的「hidden track」（隱藏歌曲）——那個磁帶不僅刻印著彼時倫敦的狂亂與生猛，也隱藏著一個還沒被世界認識就已經消失的搖滾傳奇人物。

1

六〇年代在美國和英國青年文化革命的根源很不同：

美國本土沒有受到二戰影響，戰後是繁榮的，因此青年是對五〇年代冷戰初期的保守意識型態加上消費主義製造出的順從（conformity）[1] 和無趣（boredom）的劇烈反叛，以及對種族主義與戰爭的熱血抗爭。當然，此前垮掉的一代文學和搖滾樂（而這兩者又都是受黑人音樂文化影響），都為這場文化革命準備好了子彈。

英國因為在二戰時遭到戰爭的蹂躪，年輕世代是在戰後的艱苦中成長，不論是物質生活上或心態上。當青年們進入六〇年代，他們要「盡情搖擺」、綻放色彩：時尚、迷你裙、搖滾樂、斑斕色彩、性與派對、享樂主義，使得六〇年代中期的倫敦被稱為「搖擺倫敦」（Swinging London）[2]。

到了六〇年代中期，一股新的地下文化潮流開始在兩地湧現。

在美國，以舊金山為主，伴隨著 LSD 迷幻藥，誕生了一個嬉皮世代。

倫敦雖然有披頭四、滾石，和迷你裙，但不算有真正的地下文化場景[3]。傳奇音樂酒吧 UFO 的共同創辦人 Joe Boyd 回顧說，當時「所有的興奮都是進口的。」

直到艾倫金斯堡（Allen Ginsberg）和垮掉的一代詩

人們在 1965 年來到倫敦（插上電的狄倫也同時在此），在皇家亞伯特廳舉辦一場盛大的國際詩歌節，才掀開一頁新的歷史。

「地下文化崛起的時間可以說是 1965 年 6 月 11 日，在皇家艾爾伯特音樂廳的國際詩歌節，當七千人聽到艾倫金斯堡和其他詩人朗讀他們的詩歌，所有聽眾面面相覷，知道他們是屬於同一個社群。」當時地下文化的推手之一、並讓金斯堡借住他家的邁爾斯（Barry Miles）如此寫道。

地下刊物、藝廊、書店和新的火花在此後更洶湧冒出，新的文化革命就要展開。

2

1966 年。

66 年初倫敦新地下場景最活躍的主角之一邁爾斯（也是保羅麥卡尼的好友）和藝術收藏家 John Dunbar（剛娶了歌手 Marianne Faithful）成立印蒂卡藝廊和書店（Indica Gallery ∕ Indica Bookshop），成為另類文化的中心。另一個關鍵人物哈皮（John "Hoppy"

Hopkins）創辦了一個結合了左翼分子、反核武運動者等人的「倫敦自由學校」（London Free School），這不是一所真的學校，而主要是透過講座和各種工作坊討論重要議題。

邁爾斯和哈皮知道，要搞文化革命要有媒體。

他們兩人受紐約另類報紙《村聲》（*Village Voice*）影響，在 66 年 10 月創辦一份刊物《國際時報》（*International Times*，簡稱 IT）（先是名為「*The Global Edition of The Longhair Times*」/「長髮時報國際版」）。發刊詞中說，「每天都有人湧進倫敦看熱鬧，被告知各種有吸引力的故事──年輕的、搖擺的，但大部分時候他們會失望。倫敦是個自由而快樂的城市，但實際上並不像那些行銷人說得那麼美好。城市角落的確有不同事情發生，但是缺少一種共同感（togetherness）⋯⋯無論你在哪一個場景，除了流行音樂的爆發以外，你會發現事情並沒有如他們所應該有的能量。」

他們就是要點燃這個城市暗伏的所有能量。

創刊派對在一棟廢棄的維多利亞式建築舉行，主要演出者是剛成立不久的樂隊平克佛洛伊德和 Soft Machine，還有來自紐約的前衛藝術家小野洋子。現場

來了數千人，包括巨星如保羅麥卡尼、米克傑格和歌手 Marianne Faithful、義大利導演安東尼奧尼（正在倫敦拍電影《春光乍洩》）。這成為英國地下文化運動的一個傳奇時刻。

革命還要有基地。

66 年底，哈皮和來自美國的音樂製作人 Joe Boyd 成立一間 live house 叫 UFO，成為地下文化的溫暖子宮，演出內容包括燈光秀、詩歌朗誦、默劇、前衛電影放映。剛在倫敦嶄露頭角的黑人吉他手 Jimi Hendrix，與來自洛杉磯的 The Doors 都很快在這裡登台。但開幕夜的表演主角，及後來的固定駐場樂隊，都是新樂隊平克佛洛伊德。

或者說，他們是那年整個倫敦地下文化的駐場樂隊。

進入 1967 年，一切往高潮累積。

1967 年 1 月，舊金山公園舉辦了一場大型活動叫「人的聚集」（Human Be-In），艾倫金斯堡和幾支迷幻搖滾樂隊與上萬名嬉皮都聚集在一起，這個全新的族群正在占領新時代的心靈。

體制也開始反撲。67 年初，滾石樂隊的 Mick Jagger 和 Keith Richard 因為持有藥物被逮捕，哈皮也因持有大麻被起訴，印蒂卡書店在 3 月被警方搜索，威廉布洛夫的

《裸體午餐》和所有《國際時報》都被帶走了。

《國際時報》這幫人決定在 4 月舉辦大型募款活動叫做「十四小時的七彩幻夢」（The 14 Hour Technicolor Dream）。現場有兩個大舞台和一個小舞台，參與者包括音樂人、詩人和藝術家，剛到倫敦不久的小野洋子進行一場行為藝術演出叫「漂亮女孩就像一個宣言」（A Pretty Girl is Like a Manifesto）。壓軸演出者當然是地下之王平克佛洛伊德，他們當晚從在荷蘭的演出趕回來，上台時已經是凌晨三點了。

這場活動可說是從兩年前金斯堡的國際詩歌節以來的地下文化運動的最高潮，所有怪、潮、酷的人都來了，包括原本在家看電視的約翰藍儂，主流社會更是一夕之間發現這股神祕而洶湧的力量 4。

再兩個月後，1967 年 6 月 1 日，披頭四發行新專輯《胡椒軍曹寂寞芳心俱樂部樂隊》，從音樂本身到專輯封面，成為整個迷幻世代的原聲帶，更衝擊了整個流行音樂史。但同日，哈皮被判刑八個月，法官批評他是「社會的寄生蟲」。保羅麥卡尼出錢贊助報紙全版廣告呼籲大麻合法化，有許多人簽名，包括披頭四四人。

舞台已經準備好。再兩個月後，在那個絢爛到過於混

亂、太陽過於刺眼的夏日，平克佛洛伊德發行首張專輯。

3

　　平克佛洛伊德是在劍橋地區一起長大的席德巴瑞特（Syd Barrett）和羅傑瓦特斯（Roger Waters），與後來加入的兩個朋友 Nick Mason 和 Richard Wright 所組成。藝術學校出身的巴瑞特才華洋溢、內心敏銳，擔任主唱、吉他與主要創作者。

　　早期他們就像當時所有樂隊，主要翻唱老搖滾和節奏藍調歌曲，但巴瑞特想嘗試更具實驗性的個人創作。1966 年春天，一個叫 The Marquee Club 的地方每週日舉辦音樂會叫「自發的地下」（Spontaneous Underground），剛成軍的平克佛洛伊德受邀演出，並深受到同台的自由爵士樂隊 AMM 的影響。哈皮和看到他們的潛力，邀請參與倫敦自由學校舉辦的一系列活動，又引介兩個美國人和他們合作，進行結合彩色投影片的燈光秀[5]。於是，投影在他們身上和背後的燈光秀很快成為平克佛洛伊德的主要特色，讓演出成為一場多媒體展演的普普藝術，而這當然是受到安迪沃荷和地下絲絨（Velvet

Underground）的影響。

　　巴瑞特有著奇異的獨特魅力，表演時穿著土耳其長袍和天鵝絨長褲，經常忘我即興演出，有時是十幾分鐘的吉他噪音，有時是易經哼唱。長達二十分鐘即興演奏歌曲〈Interstellar overdrive〉是樂團的一大特色，因為當時主流搖滾是以藍調為基底，但這首歌的結構卻更像自由爵士，被視為是「太空迷幻搖滾」。

　　不論是他們的即興演出或者彩色投影，都充滿濃厚的迷幻色彩──因為巴瑞特本人確實大量使用 LSD 迷幻藥。LSD 在當時被認為可以打開「感受的大門」，體驗到不同於日常的感官經驗，進入另一種意識狀態。雖然 LSD 在 1966 年 8 月在英國成為非法藥物，但有很多重要歌曲都是充滿迷幻藥的啟發，包括披頭四的〈Tomorrow Never Knows〉。1967 年 3 月，Jimi Hendrix 發表單曲〈Purple Haze〉，他在訪問中說，「我想要把色彩帶進音樂中」，「這首歌完全是關於一個夢境，在夢中，我是行走於海裡。」

　　平克佛洛伊德越來越受到注目，去 UFO 看平克佛洛伊德的音樂和燈光秀成為城中最時髦的酷[6]。

　　67 年 2 月 EMI 和平克佛洛伊德簽約。這個地下文化場景的駐場樂隊正式進入主流出道。

3 月首支單曲〈Arnold Lane〉打進排行榜前二十名，在海盜電台尤其受歡迎，卻被倫敦電台（Radio London）禁播，因為歌曲是關於一個變裝癖男子偷女生衣服的故事。這雖然是他們小時候的真實故事，卻被衛道人士視為離經叛道。

第二首單曲〈See Emily Play〉是一首輕快的夏日之歌，完美地融合迷幻風和流行曲調，登上排行榜第六名，甚至讓他們登上英國最重要的音樂節目「Top of the Pops」。

「那時，他們擁有一切：商業上的成功、藝術上的名聲，和次文化的地位。」知名音樂評論家 Jon Savage 回顧說。

但這「一切」是矛盾的，且是搖滾史上最典型的矛盾：藝術自主和商業成功之間。平克佛洛伊德早前在 UFO 時期的歌迷和現在新來的流行歌迷間產生了衝突，因為他們原來的形象是前衛的，歌曲是實驗的，現在卻發行悅耳的三分鐘單曲，因此讓舊歌迷覺得背叛。而當他們在現場進行長篇即興演出時，新歌迷又常常無法接受到丟擲酒瓶上台。

團員 Nick Mason 說：「我們其實不希望〈Arnold Lane〉是第一首單曲，我們想要阻止這件事，但卻沒辦

法。」

　　敏感的巴瑞特最不能適應樂隊的走紅。他說：「我所追求的是自由，那是為何我喜歡在這個團，因為我們有藝術上的自由。」不斷演出對他造成越來越大壓力，用藥越來越凶。

　　8月，平克佛洛伊德發行首張專輯《The Piper at the Gates of Dawn》[7]，結合長篇即興式的演奏，如〈Interstellar Overdrive〉，和較流行的單曲，混雜了無邊的宇宙、略帶瘋癲的咆哮，和童謠般的天真。專輯名稱來自巴瑞特喜歡的經典兒童文學作品《柳林風聲》（*The Wind in the Willows*, 1908）中的第七章，在故事中，鼴鼠和河鼠展開了奇異的精神探索之旅，而故事場景就在劍橋，他們的家鄉。

　　巴瑞特本來就很愛《愛麗絲夢遊仙境》的作者路易斯卡洛或者 Hillaire Belloc 那些比較曲折或帶點陰暗的英國兒童故事，大部分歌曲都來自巴瑞特的童年經驗。他的歌聲也帶著些許童真，讓聽者透過時光隧道回到無憂的童年，或者透過時空之門進入太空之旅。

　　然而，也許因為過度使用 LSD，並被診斷出精神分裂，又或許因為巴瑞特的靈魂始終停留在兒時的純真年

代，複雜的商業世界對他是一個無法抵抗的巨獸──他不願被吞噬，卻也無法逃脫，精神狀態越來越不穩定，經常不是狂躁亢奮，就是目光空洞地呆站在台上，樂隊屢屢被迫取消演出。

這個景況在〈See Emily Play〉歌詞中似乎早已有隱喻：你會「喪失理智而繼續玩」，會在「河流上永遠漂流」。

<div align="center">

4

</div>

事情往往到了高潮之後就開始崩解。

1967 年秋天，所有的美好都走向結束──正如在舊金山人們所稱呼的「愛之夏」，其實是混亂而黑暗的高峰，在地團體「掘地者」在 10 月舉辦「嬉皮已死」的活動[8]，花之子們也離開了那個滿地敗花的城市。

在倫敦也是。那個下半年，地下文化最重要的推手哈皮入獄了，UFO 這個音樂祕密基地關門了，當時很活躍的海盜電台在 1967 年 8 月被禁[9]，披頭四發行了最偉大而鮮豔的專輯，卻是漫長的結束的開始。

平克佛洛伊德的首張專輯頗獲好評，儼然從地下樂隊成為新興搖滾明星，飽富才華的巴瑞特也可能成為搖滾

史上又一個令人膜拜的另類天才。但他這個受盡折磨的靈魂卻無法適應樂隊的快速前進，只能擱淺在孤獨的內心世界，或者藥物的迷幻異域。正如他在該團最後錄製的歌曲之一〈Vegetable Man〉所唱：

「我四處尋找一個屬於我的地方，但哪裡都不是，哪裡都不是」。

67 年底，其他團員邀請另一位成長於劍橋的少年時期朋友 David Gilmour 加入負責吉他，想著巴瑞特或許不能參加演出，但至少可以寫歌。

但已經來不及了。巴瑞特已經漂流到宇宙的另一頭了。

68 年 1 月，在出發巡演的路上，樂團決定不去接巴瑞特。3 月，巴瑞特正式離團 [10]，此後孤單地活在自己的世界，大部分人生階段都住在劍橋。

不過，相比於大部分樂團在創團的主要人物離開後就一蹶不振，重新出發的平克佛洛伊德卻不是。在經過一段摸索之後，他們告別了那個最初的地下迷幻時代，開啟新的旅程，飛向「月之暗面」，成為真正的超級樂團。

只是，後來世人都熟悉那個磅礡而華麗的暗面，卻遺忘了屬於最初的巴瑞特，和那段曾經的地下時光⋯⋯

記得你如此年輕

如太陽般閃耀

像一顆瘋狂的鑽石般閃爍

如今你的雙眼中如天空中的黑洞

像一顆瘋狂的鑽石般閃爍

你陷入孩童和明星之間的火焰

在堅硬的微風中飄揚

多年之後，平克佛洛伊德會如此歌唱著對他的回憶。[11]

1 | 文化評論家 Irving Howe 有篇文章寫五〇年代就叫做「順從的年代」。

2 | 1966 年 4 月，時代雜誌封面就以此為題。

3 | 五〇年代後期出現的一批新左派和 1957 年成立的「解除核武運動」
（Campaign for Nuclear Disarmament）算是開啟了當地另翼文化
實踐的先鋒。

4 | 著名導演 Peter Whitehead 關於「搖擺倫敦」的紀錄片《*Tonite Let's
All Make Love in London*》，就包括這場演唱會的片段。本文標題來
自於此。

5 | 這兩人來自彼時迷幻藥最主要推手提莫西利瑞（Timothy Leary）的
「心靈發現聯盟」（League of Spiritual Discovery），利瑞常常透
過這種投影活動誘引大家進入迷幻旅程。

6 | 2017 年，英國 V&A 博物館策劃了一個大型的平克佛洛伊德展，展覽
最後一部分是在一個大型房間的投影，第一個畫面就是 UFO 這個表
演場所。我很幸運看到。

7 | 他們在 3 月時開始在「艾比路」錄音室錄製專輯，樓下是披頭四正在
錄《寂寞芳心俱樂部》。

8 | 關於嬉皮文化的起落與啟示，更深度的討論請見收於《想像力的革命：
1960 年代的烏托邦追尋》專章。

9 | 第 一 個「海 盜 電 台」是 1964 年 開 始 的 卡 洛 琳 電 台（Radio

Caroline），他們把船開到在英國海域之外播放音樂，不受政府控制，接下來又有好幾個海盜電台出現。到了 1967 年，約莫有十個海盜電台，聽眾約有一千五百萬人。BBC 在那一年開了專門的搖滾電台 Radio 1，但政府也在那年夏天強力取締海盜電台。

10 | 巴瑞特在 1970 年發行過兩張專輯，David Gilmour 和其他團員有參與，但此後他就消失在公眾眼前，直到 2006 年過世。

11 | 這是平克佛洛依德 1975 年懷念巴瑞特的歌曲〈Shine on You Crazy Diamond〉，錄製這張專輯時，巴瑞特有去探班。才 29 歲，他看起來卻十分蒼老，彷彿已經在心中經歷太多趟旅程。

Sgt. Pepper's Lonely Hearts Club Band

在《寂寞芳心俱樂部》之後，

披頭四和搖滾樂都成為大人了

1

在 1966 年的秋日，披頭四四人似乎已然蒼老，老到長出了鬍子，老到開始懷念童年時光。

雖然，那時他們才二十多歲。

1967 年，他們化身為一支來自過去的老派樂隊，發行新專輯《胡椒軍曹寂寞芳心俱樂部樂隊》（Sgt. Pepper's Lonely Hearts Club Band）。

這個超級樂隊對於幾年來的「披頭狂熱」太疲憊了，對於樂團和他們個人的未來也帶著困惑。他們想要在這張專輯重新創造自己，並且探索搖滾聲響的未來樣貌。其結果是，不只他們本身，而是整個流行音樂都在這張專輯之後「轉大人」，成為一種更成熟的藝術形式。

《胡椒軍曹寂寞芳心俱樂部樂隊》因此成為音樂史最偉大的里程碑。

2

1966 年 8 月，當披頭四在結束美國巡演回到英國時，他們宣布將不再做巡迴演出。喬治哈里遜甚至說，「我再

也不是披頭四了！」

　　原因是多重的。首先，過去這半年的巡演遇到諸多麻煩與爭議，最為人知的是藍儂說出披頭四比耶穌還受歡迎這句話，在美國南方引起巨大反彈，保守派人士焚燒他們的唱片。在菲律賓，他們因為沒參加馬可仕夫人邀約的餐會，政府撤銷保護他們的警察，讓他們在機場被不滿人群攻擊。在日本，他們收到來自右翼團體的死亡威脅。這一切讓他們感到驚恐不安。

　　此外，披頭四的錄音技術越來越複雜，不易在現場演出呈現唱片的效果，尤其是歌迷的狂亂尖叫往往淹沒了音樂，保羅麥卡尼說：「我們完全聽不見自己。這樣我們不可能成長。」因此，在那個夏天的巡演中，他們甚至沒有演出最新專輯《左輪手槍》。

　　「在 1966 年，巡演變得越來越無聊。對我來說這已經到了盡頭。沒有人認真聽我們的音樂，」林哥史達說。

　　無奈與疲倦淹沒了他們。他們必須重新思考作為披頭四的意義，決定暫時分開三個月，各自做自己的事情。

　　約翰藍儂去了西班牙和德國八週拍攝電影《我如何贏得戰爭》，保羅麥卡尼沉浸於倫敦新爆發的地下文化場景，喬治哈里遜去印度六週學習西塔琴，林哥史達則是好

好做一個家庭男人。

　　麥卡尼還去了一趟法國。當他在途中戴上假鬍子偽裝身分，感到一種前所未有的自由。他回想那個時刻說：「我們受夠了作為披頭四，我們討厭四個乖乖男孩的形象。我們不是男孩，而是男人。那些關於男孩狗屎、那些歌迷的吶喊，我們都不想要了。」

　　他想到，「或許我們可以不要做自己，而是去發展另一種身分。那也許會更自由。」[1]

<div align="center">3</div>

　　離開英國的藍儂覺得失落。

　　這是組團後，大家第一次分離這麼久，他發現自己感到孤單，十分想念夥伴。「在我們停止巡演之後，我本來確實想走自己的路。」後來再重聚時，「我從來沒有那麼高興看到他們。看到他們讓我再次感覺正常。」

　　這段孤獨時光讓他想起小時候被父母遺棄的痛苦，寫下一首關於兒時記憶的歌曲〈永遠的草莓園〉（Strawberry Fields Forever）。「草莓園」是在利物浦的一個救世軍經營的孤兒院，就在小時候他跟姑姑住家附

近，他經常在那玩耍。

「沒有什麼是真實的／沒有什麼值得留戀」，他在歌中有點哀傷地唱著。

草莓園是藍儂兒時的祕密基地，也是一個回不去的純真年代。藍儂在接受《滾石雜誌》專訪時說：「草莓園是任何一個你想去的地方。」保羅麥卡尼也說：「這是他的小小躲藏處，他在那可以抽菸，住在他的白日夢當中。」

這是藍儂第一次在歌曲表達出童年的寂寞。（幾年之後，在個人專輯中，他會更直接吶喊出兒時的痛苦：「媽媽別走／爸爸回家」。）

1966 年 11 月，四人重新聚首進錄音室。《草莓園》成為所謂「寂寞芳心」錄音時期第一首錄製的歌，第二首歌是保羅麥卡尼為了呼應藍儂寫利物浦故鄉而寫出的〈便士巷〉（Penny Lane）。

便士巷也是麥卡尼和藍儂的兒時回憶，麥卡尼重新回到那條街，如走馬燈般回望街道上的理髮師、消防員、銀行員等。

他們本來希望以這個自傳性概念出發創作新專輯，但唱片公司等不及新專輯，先將這兩首歌合在一起發行單曲，封面是四人兒時照片。

彼時在地下場景活躍的樂隊平克佛洛伊德（Pink Floyd）在 67 年夏天發行了第一張專輯，主題也是重訪他們兒時成長的地方：劍橋。主唱席德巴瑞特（Syd Barrett）和藍儂都很喜歡《愛麗絲夢遊仙境》這故事，而 BBC 在 1966 年 12 月正好播出一部另類版的電視電影《愛麗絲夢遊仙境》，配樂是由印度西塔琴大師 Ravi Shankar 所做，讓愛麗絲的仙境更為詭異。這部片對他們兩個影響都很深。

不論藍儂或巴瑞特，都想逃避現實的瘋狂——前者的現實是世界最大的巨星，後者是剛從地下走到主流——所以都想要重返那個最初的單純時光。

回到純真或者擁抱世故，是搖滾樂永恆的母題。

4

當披頭四面對自身成長的困惑時，正好遇上了倫敦的迷幻時光和美國盛開的嬉皮花季。

1960 年代中期的倫敦掀起一場又一場的文化浪潮，從電影、時尚到藝術，整個城市是色彩斑斕的，被稱為「搖擺倫敦」（Swinging London）。安東尼奧尼的 1966 年

的經典電影《春光乍現》（*Blow Up*）呈現了當時樣貌。

　　新成立的「印蒂卡藝廊與書店」（Indica Bookshop and Gallery）是當時的文化和藝術的中心，保羅麥卡尼是老闆邁爾斯（Barry Miles）的朋友，是書店的常客。剛舉辦過金斯堡在倫敦詩歌節的邁爾斯介紹很多垮掉的一代文學給麥卡尼，也常帶麥卡尼去聽實驗現代音樂。66年11月，藝廊舉辦了一個日裔前衛藝術家小野洋子的展覽，約翰藍儂在這裡認識了她，改變了人生。

　　邁爾斯和朋友們經常舉辦具有迷幻色彩的音樂會，在廢棄的工廠演出即興音樂結合多媒體投影。麥卡尼和藍儂頻繁地參與這些活動，積極地浸淫與吸收當時的各種新文化。

　　披頭四從66年11月開始錄製新專輯，整個錄製過程就是倫敦迷幻爆炸的同時期，因此被深深影響。

　　1967年1月，披頭四為了一場朋友辦的電子音樂和燈光投影的地下音樂會，錄了一首十四分鐘的即興實驗音樂，主要由麥卡尼創作，名為〈光之嘉年華〉（Carnival of Light），其中沒有節奏、沒有旋律，只有各種噪音和藍儂和麥卡尼不斷尖叫「你還好嗎？」這歌從未正式發行過。

　　6月初，披頭四正式發行《胡椒軍曹寂寞芳心俱樂部樂隊》，倫敦所有的迷幻花朵都被種植在音樂中和封面

上。這是嬉皮時代的原聲帶。

5

「我們是胡椒軍曹寂寞芳心俱樂部樂隊，我們希望你們能享受這場演出！」

當披頭四走進錄音室錄製新專輯時，他們不再像以前那樣匆忙，不用趕著下一趟巡迴，要追求的只有突破。

麥卡尼說：「在這張專輯中我們不會是披頭四。我們要有一個新名字、新的存在方式、新的錄音方式，一切都要是新的。」

他們留起了鬍鬚，不再是傻氣男孩們，並且創造出一個新的身分來告別舊的披頭四：胡椒軍曹寂寞芳心俱樂部樂隊。

這個來自二十年前的樂隊彷彿知曉各種奇幻的魔法：老搖滾、民謠、馬戲團音樂、銅管樂，還有當時風行的迷幻之聲和實驗噪音。

事實上，1966 年 5 月海灘男孩發表專輯《Pet Sounds》，震撼了保羅麥卡尼（而 Pet Sounds 又是受到披頭四的專輯《Revolver》所刺激）；6 月，Frank

Zappa 發行專輯《Freak Out!》，豐富的聲音實驗也影響了他們。還有在 1965 年到 1966 年發表三張改變音樂歷史的搖滾專輯的 Bob Dylan。這一切都讓披頭四知道，不能只停留在原地。

他們在錄音室中嘗試各種特殊效果，尤其麥卡尼在那段期間接觸許多現代實驗音樂，大大擴張他的視野。他們甚至想過每一首歌拍一支電影，找高達或者安東尼奧尼來導演。

《寂寞芳心俱樂部》被視為是概念專輯的濫觴，但除了偽裝成一場樂隊的表演作為貫穿主軸，每首歌之間未必有共同的主題。不過，雖然這不是他們原來計畫的自傳性專輯，卻是關於每個人的人生歲月。

在第一首樂隊自我介紹出場的歌曲中，他們就唱著「我們要帶你回家」，呼應了稍早發行的〈草莓園／便士巷〉單曲。接下來的歌曲，多是關於生命軌跡的流變，例如關於老去（〈When I'm 64〉、〈With a Little Help from my Friend〉），死亡（〈A Day in the Life〉）、生命的本質（〈Within You and Without You〉）、親子關係（〈She's Leaving〉）、兒童的幻想世界（〈Lucy in the Sky with Diamonds〉），以及曾經的

憤青如今相信未來可能更好（但其實是反諷）（〈Getting Better〉）。

　　宛如一個生命之歌的巨大萬花筒，絢麗而蒼涼。

　　更讓專輯具有整體概念性的是封面設計。一開始是保羅畫了一個草圖，靈感來自他祖父在二〇年代參加的管弦樂團照片，團員外圍是跳舞俱樂部的成員，中央是一面大鼓。他們和英國普普藝術的領銜人物 Peter Blake 與他太太以及攝影師 Michael Cooper 合作，麥卡尼希望封面的場景設定是一個剛在公園演出結束的樂隊，前面有一個花鐘，旁邊有很多群眾。他把花鐘變成了用花排列成的 BEATLES 的大字。

　　封面上的八十多人是披頭四的英雄們，包括演員馬龍白蘭度、瑪麗蓮夢露，與作家路易斯卡洛、王爾德等人，音樂人只有 Bob Dylan 和一個較不知名的歌手 Dion。這每一個人不是用現在的電腦技術後製的，而是「真實」拍攝的：人物都被做成真人大小的人形立牌，黑色西裝的年輕披頭四則是蠟像，披頭四本尊則穿著胡椒軍曹的裝扮加入這些立牌中，一起拍照。封面製作的費用是空前的：當時一般封面的預算是一百英鎊，而這個封面花了將近三千英鎊。

　　《寂寞芳心俱樂部》封面成為搖滾史的經典，讓搖滾專輯封面提升為一種藝術表現。（同一年，Andy Warhol幫 Velvet Underground 首張專輯製作的封面，成為另一個經典。）

　　這張封面引起很多詮釋，有人認為這彷彿是披頭四參加自己的喪禮──屬於過去的披頭四的喪禮：看看那花圈以及四個穿黑衣的披頭。

　　無論這是否是穿鑿附會，但《寂寞芳心俱樂部》從專輯概念、封面設計、到音樂內容的創新，一切是如此高度密合，真正代表了披頭四的重生。

　　此外，不論是樂團造型與專輯封面的斑斕鮮豔，或者音樂本身，都呼應著那個迷幻時代的精神。他們四人從 66 年開始用 LSD，在專輯《Revolver》已經有明顯影響，尤其是藍儂所做的〈Tomorrow Never Knows〉這首歌，不但具有高度聲響實驗性，歌詞更是直接受到 Timothy Leary 的著作《迷幻體驗》（*The Psychedelic Experience*）的影響。藍儂自己說「這是我第一首迷幻歌曲」。專輯其他歌曲也有不少關於迷幻藥的畫面與暗語，例如〈Turn You on〉，以及最著名的例子：歌曲〈Lucy in the Sky with Diamonds〉的字首讀起來是「LSD」。

雖然他們都否認這些說法，但是誰能確知頑皮的他們是否真的是要對這個世界玩些小把戲呢？

6

《寂寞芳心俱樂部》不僅穿梭於過去和未來，在意識上既反映了嬉皮世代的華麗，也折射了披頭四內心的困頓，既非常時代性，也非常個人。

從披頭四發行第一張專輯的 1962 年之後，青年文化跟著他們一起改變了世界，但五年之後的世界已經歷過太多的衝擊與震盪。

專輯發表的那個夏天被稱為「愛之夏」，是花之子的烏托邦幻夢。但到了秋天，對他們無比重要的經紀人 Brian Epstein 死了，舊金山的嬉皮們寫下自己的墓誌銘，倫敦的迷幻場景也逐漸散去了。曾經的一切天真向下墜落。

下一年的 68 年，是暴力與黑暗的交織，是革命在空氣中飄揚。[2]

披頭四在這個歷史的換場時刻，告別青春，走向世故與滄桑。

也正是在那個時期，無論是《胡椒軍曹寂寞芳心俱樂

部樂隊》，或者 Velvet Underground 或 The Doors 的首張專輯，或者 Bob Dylan 的三張搖滾專輯，都讓搖滾樂走到嶄新的未知之地，轉變成一種更深刻的藝術。

可以說，搖滾樂和披頭四一起轉大人了。

只不過，對披頭四來說，他們的新身分並不是帶來重生，反而是終結的開始。畢竟，裂縫已生，他們已經不想再做披頭了。

你知道，這就是成長的滋味。

1 | https://reurl.cc/p1gvnd

2 | 關於 68 年的暴力化與革命，請見我的專文〈Yippie：革命最大的錯誤
就是變得無聊〉，收於《想像力的革命：1960 年代的烏托邦追尋》。

李歐納柯恩：

他是我們永遠成熟世故的男人

Leonard

Norman

Cohen

1

在 1960 年代西方發生怒火風暴時，年輕的柯恩居住在一個叫 Hydra 的希臘小島上，在無比湛藍的天海之間，終日寫詩、讀書、看海，和女人調情，用他最青春的姿態。

他遇到了一個挪威女孩瑪麗安（Marianne Ihlen），雖然她已婚有小孩，他們仍瘋狂相愛。柯恩為她寫下〈Bird on a Wire〉、〈So Long Marianne〉等歌曲，成為這世界聽過最美的情歌。

許多許多年後的 2016 年 7 月，已經八十歲的瑪麗安病重，所剩日子無多，她的朋友寫信告知柯恩此事，兩小時內收到柯恩 email 回覆：

「最親愛的瑪麗安，我只在你身後一點點，近到可以牽起你的手。跟你一樣，我衰老的身體已經崩壞。那個將驅離我們於世界的通知隨時都會來到。我永遠不會忘記你的愛與美麗，我相信你知道，什麼都不用再說了。祝你有個美好的旅程。讓我們相見於路的盡頭。」

兩天後，瑪麗安的朋友回信說她已經過世，說他們讀柯恩的信給她聽時，她盡可能地微笑著，然後，「在她

臨終前的時刻，我握住她的手，哼給她聽〈Bird on the Wire〉。當她的靈魂離開身體展開新旅程時，我們親吻她的額頭並且輕輕說著：

再見，瑪麗安（So Long Marianne）。」

五個月後，八十二歲的李歐納柯恩，音樂史上最迷人的詩神，也真的抵達人生路途的盡頭，「再見到」瑪麗安。

寫那封回信時，柯恩是否知道他自己日子所剩無多呢？或者，是瑪麗安的過世，帶走了他生命中最鮮紅的那朵玫瑰？

在他過世前一個月發行的專輯（當然是人生最後一張專輯）《You Want it Darker》中，他唱到「上帝，我已經準備好了」。在同一個月《紐約客》（New Yorker）發表的長篇訪談中，他說：「我已經準備好死亡。我希望那不是太不舒服。」

然而，在專輯記者會中他卻說：「我最近提到我準備好死亡，我想那是誇張了些，我總是過於自我戲劇化。其實我想要永生。」

無論哪一個告白是真，柯恩的歌曲和他過於憂鬱俊美的面孔，都已經在我們的心中永生。

2

柯恩在十二歲時迷上了催眠術。在成功催眠了家畜之後，他催眠家裡的女傭。書上的祕訣說：「聲音要壓低、壓低、再壓低」，他用舒緩而輕柔的聲音要她放鬆身體，進入恍惚狀態，並要她脫掉衣服。

這只是他第一次的實驗。在後來音樂生涯的五十年中，他用低沉的神祕聲音與歌曲催眠了一代又一代人，讓人們脫掉了外在的防備，把內心的脆弱與憂傷都無防備地交出去。

催眠術的高潮是 1970 年夏天在英國維特島（Isle of Wight）音樂節。

根據傳記《我是你的男人》所描述，「往下俯瞰音樂節現場，只見被推倒的柵欄處塵土漫天飛揚，被縱火焚燒的卡車和貨攤正冒著滾滾濃煙。漫山遍野都是逃票的青年，他們中的一批人正在製造騷亂。場面越來越失控。主辦方原先預計會有十五萬人來到現場，結果來了六、七十萬人，更要命的是，他們中的大多數都想白看。在主辦方被迫宣布他們可以免費進場之後，憎恨的情緒依然沒有消散。」

Jimi Hendrix 上台演出時，人們開始破壞商鋪，有人扔了一把火到舞台上。那是整個時代的憤怒。

當音樂節來到最後一晚，柯恩上台時已是午夜兩點。這位彷彿穿越夜空的男子成為舞台上的古老祭司，用低沉的聲音緩緩地唱出：Like a Bird, on a wire...

演唱〈蘇珊〉（Suzanne）時，他要大家燃起手上的火柴，讓這個夜晚更為迷離，並且說「這首歌適合你們做愛時聽」。

所有人著了魔似的安靜下來，進入黑暗中的詩與歌。

3

柯恩先是一名詩人和小說家。

在加拿大蒙特婁的麥吉爾（McGill）大學就讀時，他把自己浸淫在文學當中，奮力寫詩。

二十多歲時，他發表了兩本詩集和一本小說，被視為加拿大的文學新星。1964 年，他三十歲，詩集《給希特勒的花朵》（Flowers for Hitler）獲得魁北克重要的文學獎。1966 年第二本小說《美麗的失敗者》讓《波士頓環球報》說：「詹姆士喬哀思沒有死。他住在蒙特婁，名字叫柯恩。」

這本書也在日後成為全世界幾代文藝青年的通關密語。

　　在六○年代的大半時光，他住在那個希臘小島，和美麗的瑪麗安。在那個狂暴時代，他是一名逍遙的隱士。

　　1966 年，他來到紐約，短暫邂逅撼動一切的文化革命。他見到了安迪沃荷，認識了地下絲絨和許多人的女神 Nico、與六○年代嬉皮歌手偶像 Janis Joplin 度過難忘的夜晚（被他寫入歌曲〈Chelsea Hotel #2〉中）。

　　更重要的是，他認識了當紅的民歌手 Judy Collins，讓她翻唱他的歌曲〈Suzanne〉。這首歌讓柯恩開始踏入音樂界。發掘狄倫的傳奇製作人 John Hammond 在聽過柯恩的演唱時，決定為他出唱片。

　　這時，柯恩已經是流行樂的遲到者。1967 年，他已經三十二歲，顯得過分老成，遠遠不屬於搖滾樂該有的青春衝動。二十多歲的狄倫早已褪去民謠歌手的外衣，把搖滾樂帶往山谷的巔峰，又甫消失在公路上。但柯恩卻才剛來到登上舞台的樓梯旁抽菸。

　　年底，他發表第一張專輯《Songs of Leonard Cohen》（1967），接下來是《Songs from a Room》（1969）、《Songs of Love and Hate》（1971），他沒有成為超級巨星，但讓許多人成為他的信徒。

柯恩在七○年代也只是一個緩慢低產的創作者，倒是在生命的最後十幾年時，發行了五張專輯，包括過世前一個月發行的最後專輯。

<div align="center">4</div>

柯恩始終是時代的局外人。當人們討論六○年代後期到七○年代初那個流行樂與搖滾樂的黃金時期時，很少討論到他。他從來不屬於那個時代或任何時代，只是兀自地唱著自己的歌，一如在那個暴雨落下的六○年代，他是在希臘小島上晃晃悠悠地生活著。

但他的作品是最強大的時間抵禦者。

即使他從來不是一個暢銷歌手，被膜拜的程度卻遠超於專輯熱銷的程度。他建構起一座流行音樂的巨塔，一座歌之塔（Tower of Songs，借用他的歌名）。

他的歌曲的永恆關懷早寫在第三張專輯名稱上：《愛與恨之歌》有慾望的糾葛、信仰的失落、心靈的探求，甚至戰爭與和平，此外他還喜歡矛盾與一點點自我嘲諷。

柯恩曾說，他特別被精神病院所吸引，是因為「我和那裡面的人有過相同的經歷和感受，所以他們聽我的歌時

會感同身受，也就更能接受。他們同意入院之時，必然就是承認了自己的慘敗之日，他們做出了抉擇。那種挫敗，那種抉擇，與我的創作動機不謀而合。我相信，有過那種經歷的人會對我的歌曲產生共鳴。」

是的，他特別愛「美麗的失敗者」。

不過，當人們大多頌揚柯恩如詩的文字，卻低估他同樣厲害的曲調（狄倫也如是說）。是那些最魅惑的旋律才讓他的歌詞變成咒語，讓我們被催眠，跟他一起被放逐在那個希臘的美麗小島，體驗狂喜、憂傷，與最深的孤獨。

而他更強大的魔法是聲音。

當柯恩開始開口唱歌時，他已經三十二歲，甚至比搖滾樂還蒼老了。

當他唱起「我是你的男人」時，我們知道他的確是，因為其他搖滾英雄們都是天真的男孩，只有他是那個始終成熟世故，且俊美憂鬱的男人。

當狄倫
把臉塗白，
重新創造自己……

鮑伯狄倫把臉塗白，帶著新合作的樂手、十年前的民謠老友、詩人、劇作家，和他自己來自過去的幽魂，邊走邊唱，宛若一個江湖賣藝團或者綜藝走秀團。

　　這是狄倫從 1975 年底到 1976 年底名為「雷霆綜藝秀」（Rolling Thunder Revue）的演出，是搖滾史上最神祕而詭異的巡迴演出。

　　他想要重新尋找自己內在的靈魂，再次創造一個新身分，一個新迷思，一個人們從未見過的鮑布狄倫。

　　「當某人戴著面具時，他才會說出真相。當他沒有戴面具時，就不太可能。」他在導演馬丁史柯西斯關於這個巡演的紀錄片中如此說 [1]。

1

　　在 1965 到 66 年，狄倫從一名抗議民謠歌手轉身為一個彈起電吉他、穿上黑皮衣的搖滾明星，和當時還不叫「樂隊」（The Band）的「老鷹」樂隊（The Hawks）展開一場將改變歷史的巡演。那是一場通往未來世界的冒險，卻被許多不理解的老民謠歌迷憤怒地噓罵。

　　這不是他們熟悉的狄倫。他孤獨地帶著人們走入一個

深邃無盡的聲景，像一顆滾石，沒有回家的方向[2]。

然後他發生了一場車禍，消失在公眾眼前。

這是一場過於奇異的告別，對自己的告別，對時代的告別。

當六〇年代後期時代見證更黑暗而劇烈的暴雨降臨——革命、占領、謀殺……——他卻彷彿躲進了過於安全的庇護所，在紐約上州小鎮和新婚妻子莎拉過起穩定安靜的家庭生活。

此後到七〇年代初期，他雖然出了幾張專輯[3]，但評價都不高，他甚至自嘲：「我就像是突然得了失憶症……我學不會原來很自然就可以做的事，如《重返61號公路》這樣的事。」

而這八年來他雖偶爾現身於演唱會，卻沒有舉辦過大型巡迴演出。

人們不禁懷疑，那個攪動一整個時代的天才狄倫，難道真的已經「隨風而逝」——隨著六〇年代的颶風而消逝了。

但狄倫心中當然還是有火，更別說八年的家庭生活讓他過於安定到不安了。

1974年初，他在換了新唱片公司後，出版三年多來的新專輯《Planet Waves》，展開八年來首度大型巡迴，

在史上被稱為「74 巡演」（Tour 74'）。

不像八年前那場巡演所到之處皆遭遇舊世界的反撲敵意，如今是整個世界在等待他重新上路。久等的老歌迷淚眼汪汪地來悼念他們的六〇狂飆青春，遲到的新歌迷好奇地朝聖這位未曾謀面的傳奇。數萬人在現場點起打火機，遙祭一個曾經的搖滾盛世──這場巡演被錄製成現場專輯《洪水來臨前》（Before the Flood），封面就是演唱會現場的點點火光。

但台上的狄倫不再是那個憤怒的二十多歲少年了，他沒有要像八年前要用盡氣力對抗整個世界，沒有要帶著孤獨與蒼涼唱「How does it feel / to be on your own...」

這只是一個商業巡演，既是為了促銷新專輯，也是一個厲害的操作：知名經紀人 Bill Graham 和新把狄倫挖角去的唱片公司老闆 David Geffen 希望複製 66 年的歷史性演出。果然一切都太成功了：賣出了不可思議的一千八百萬張票，創造出搖滾演唱會史上空前的收入。

然而這是狄倫從未經歷過的大型巡演。時代已經轉變，七〇年代中期的演唱會產業和六〇年代中期之前狄倫習慣的很不同：搖滾成為一個巨大的商業世界，有著新穎

的公關與宣傳機器，演出的體育館場域也遠比之前更龐大。

狄倫沒料到的是，他在這迷霧般的巨大中看不到自己的身影，無法完全掌握狀況。每次他和樂隊都用力彈奏，但「當時演出都是漫不經心」，他在若干年後說。

「我感到不自在且不快樂。我想要做不一樣的事。」

2

無論如何，「74 巡演」讓狄倫從多年的冬眠中甦醒了。十年前的憤世嫉俗、人們對他的記憶與鄉愁，甚至他的靈感之神都回來了。

過去八年，他忘記了如何做狄倫，「74 巡演」也未真正召喚出那個叫做鮑伯狄倫的魂魄。但他準備好重返那條公路，最好的方式就是回到道路的起點。

74 年夏天，他回明尼蘇達家鄉錄製一批新歌，將會收於隔年 1 月的新專輯《Blood on the Tracks》，成為他從 66 年以來評價最高的專輯。專輯中的〈Simple Twist of Fate〉、〈Tangle up in Blues〉等歌曲成為經典，也因為專輯反映了他瀕臨破裂的婚姻狀態，被稱為他和莎拉的「分手」專輯。

75 年夏天，他重新回到了格林威治村，那個曾經孕育「鮑伯狄倫」傳奇、卻在後來被他徹底遺棄的民謠世界。

　　如今的格林威治村彷彿是一個保存文物的復古主題樂園：六〇年代初他們曾演出的地方都還在，民謠同志如 Phil Ochs、Ramblin' Jack Elliott 也都依然在唱歌 —— 雖然大家在歷經六〇年代的劇烈撞擊後，都蒼老了許多。（Phil Ochs 在一年後自殺。）

　　格林威治村的這座民謠王國早已頹敗，紐約下城的音樂舞台換上新的布景 —— 那年，在包里街上有一個叫做 CBGB 的新地方，新世代樂隊在那演奏起全新的聲響，如 Television、Talking Heads 以及一名原本是詩人的瘦削女孩 Patti Smith（她在這一年發行第一張專輯《Horse》）。

　　變化最巨大的當然是狄倫本人。他曾經是這裡的天才兒童，曾在這裡以一人之力創造史詩般的民謠景觀，但現在他已然變身為那些古老民歌中的謎樣傳奇人物，一個村子容納不下的巨人。

　　他開始認識新的夥伴，和外百老匯劇場導演 Jacques Levy 合寫歌詞，邀請新樂手合作（如在下東區街上發現的美麗小提琴手 Scarlet Rivera），錄製新專輯

《Desire》。

　　10 月，狄倫和曾經最親密的音樂夥伴瓊拜雅（Joan Baez）回到他最初演出的地方 —— 格林威治村的傑德民謠城（Gerdes Folk City），為當年發掘他的老闆慶生。那是一個同樂會般的歡樂之夜（你可以在史柯西斯的紀錄片上看到片段），也是下一趟旅程的小小暖身。

　　「雷霆綜藝團」準備上路了。

<div align="center">

3

</div>

　　「西貢淪陷了，人們似乎對所有事物都失去信念，」狄倫在這部紀錄片中說。

　　1975 年的美國，嬉皮長大了，披頭四解散了，經過了六○年代末的暴力與死亡，人們變得更世故與苦澀了。整個社會經歷多重的分裂與重生，黑人民權往前邁出幾步，女性獲得更多自主權（最高法院剛通過給予女性墮胎自主權的 Roe. vs. Wade 判決），但這些進步又引起更大的文化內戰。

　　美國人民正在遭遇巨大的信心與道德危機：尼克森在前一年辭職，水門案開始審判，美軍準備離開越南。如果

上一個年代的時代精神是理想與激情，七〇年代則是失落與幻滅。

狄倫要如何回應這個時代的面貌與他內心的騷動呢？

前一年過於商業而空洞的巡迴讓他希望找回在六〇年代曾經信仰的真誠，想要重建在大型體育館中與觀眾遺失的連結。他想要帶上他的過去、他的民謠村，和消逝的六〇年代一起上路，但這次不會像「74巡迴」只是拙劣的復刻。

他不可能原封不動地把歷史和自己搬到舞台上，而是須以一種奇異的方式再創造。

狄倫決定讓不同音樂風格的演出者，一起在舞台上呈現一場讓人眼花撩亂的「秀」。這是一個流動的嘉年華，一個移動的馬戲團，或一場江湖的綜藝秀，就像他兒時在小鎮上看過的那些走唱的藝人。演出地點將主要在小城鎮的小場所⁴，且在演出前幾天才在校園或路上發傳單宣傳。那些四處遊蕩的馬戲團不都是這樣嗎？⁵

他要用娛樂為人民服務。

（不過，他如今在紀錄片中說：「雷霆綜藝團的核心概念就是——我完全沒有頭緒，因為那什麼都不是，那只是四十年前的事。我什麼都不記得。這一切太久了，我甚

至還沒出生。」這是典型的狄倫修辭。）

　　一起上路的有老友瓊拜雅、Ramblin' Jack Elliott 和 Bobby Neuwirt，詩人艾倫金斯堡與其男友；樂隊成員除了錄製〈Desire〉歌曲的夥伴，還有民謠搖滾樂隊 Byrds 的 Roger McGuinn、日後成為知名製作人的 T Bone Burnett，大衛鮑伊樂隊「來自火星的蜘蛛」的吉他手 Mick Ronson。另外有一組電影拍攝團隊，以及要為電影寫劇本的作家山姆謝普（Sam Shepard）（也是 Patti Smith 的前男友）。狄倫的母親有時也加入巡迴，甚至上台在旁鼓掌。

　　所有的人都擠進一台巡演巴士（有時狄倫自己擔任司機），每晚他們會從車中走出，宛如魔術師的黑盒子打開冒出的鮮花或是兔子，輪番上陣。

　　狄倫會塗白他的臉，戴著一頂別上鮮花的寬邊帽[6]，由一個曾經的憤怒青年轉變為一個詭異的丑角。

　　在台上，他的演唱姿態前所未有地放鬆，卻又如此激情，甚至舞動著手腳。他一字字用力地唱著歌詞，眼睛冒著火焰，而不再是如十年前的玩世不恭。

　　他唱著民謠時代的抗議歌曲〈The Lonesome Death of Hattie Carroll〉 和〈A Hard Rain's a-Gonna

Fall〉，新專輯《Blood on the Tracks》中的歌曲，以及《Desire》的新歌如〈Isis〉或〈颶風〉（Hurricane）。

瓊拜雅和狄倫會在下半場時合唱。從六〇年代初的民謠時期到 65-66 年的搖滾巡迴，再到七〇年代中期的現在，他倆有無比默契，彷彿天生就是一對合唱夥伴。狄倫在紀錄片中說，他和瓊拜雅在夢中都能合唱。

最終曲常是眾人合唱狄倫在少年時膜拜的偶像、民謠之父伍迪蓋瑟瑞（Woody Guthrie）的經典歌曲〈這是你的土地〉（This Land Is Your Land）[7]——而他們真的是以一種綜藝團的熱鬧方式來詮釋這首歌。作為一首歌頌勞動人民的歌曲，這種熱鬧的庶民娛樂風格非常恰當。

新歌〈颶風〉（Hurricane）是關於黑人拳擊手魯賓卡特（Rubin "Hurricane" Carter）的故事，他被指控謀殺三名白人、但宣稱自己無辜。狄倫讀了他的書深受震動，去監獄探視他後寫下這首歌。這個偉大的抗議歌手寫過太多種族主義制度下的黑人受害者，如 Hattie Carole、Emmett Tills 或黑人激進分子 George Jackson，過去八年人們以為他已經不再憤怒，直到這首歌挑戰了人們的自以為是。狄倫在巡演期間發行單曲，甚至在演唱時對聽眾說：「如果你有政治影響力，或許可以

幫助我們讓這男人重見天日。」

他在歌中用電影場景的手法描述了謀殺案當天的狀況，敘述魯賓卡特如何遭到誣陷，並且激烈控訴：

這樣一個人的生命
竟然落在一些蠢人的手掌中
看到他如此明顯地被構陷
讓我覺得活在這土地上真是可恥
在這裡，正義只是一場遊戲 [8]

4

狄倫一直對電影很有興趣。65-66 年的巡演請導演 D.A Pennebaker 拍成紀錄片《別回頭看》（*Don't Look Back*），後來自己把拍攝片段剪接成另一部渾沌難解的實驗電影：《吃掉這些文件》（*Eat The Document*）。

這次他也試圖把巡演過程拍成電影，名為《Renaldo and Clara》。影片混雜著真實與虛構，真實部分包括演唱會片段、樂隊成員和友人的訪談，虛構部分則是以狄倫歌曲為藍本的故事，由樂隊成員扮演角色即興演出。

狄倫飾演主角 Renaldo（另一個樂手則飾演了一個叫鮑伯狄倫的角色），他現實中的太太莎拉扮演女主角 Clara，瓊拜雅則和他們有三角關係。這實在是虛實難分。電影在 1978 年上演，片長四小時，遭到嚴重負評。但混合現實與虛構的敘事是狄倫一再玩弄的把戲，包括他從生涯的開始到「雷霆綜藝團」展現的公眾形象。

　　或許是呼應電影《Renaldo and Clara》，史柯西斯的這部紀錄片竟也參雜著虛構成分。片中有許多當年因拍攝電影留下的演出和日常畫面，有青年狄倫的舊訪談和對老年狄倫的新訪談，但也有幾名虛構角色和他們的虛構回憶，並和真實成員的回憶並置。如女星莎朗史東在片中說她在少女時在巡演過程中被帶去後台，真實的派拉蒙影業主席董事則在片中以當年演唱會舉辦者身分出現，甚至片中老年狄倫的新訪談也會呼應上述那些他人的虛假回憶。

　　或許，這部紀錄片名的「story／故事」已為這部影片交錯的真實與虛構埋下伏筆。史柯西斯在訪談中說：「我們想要創造一種感覺，但同時我們也想打開電影可能的邊界。所以會有重新創造的部分，有各種接近真實的方式。」

<center>5</center>

「雷霆綜藝團」巡演期間正好發生於美國建國兩百年紀念，演出地區也是最早登陸的新英格蘭地區，到處充滿慶典的狂熱，四處販售歷史紀念品。「先輩的靈魂可以治癒我們當下的瘋狂。」隨團的山姆謝普如此描述當地人們的想法。

演出的第一站就是英國五月花號最初停靠的城市麻州普利茅斯。狄倫和團員們登上停泊在港口的仿製五月花號，拜訪了一個印地安人家庭（主人的名字就叫 Rolling Thunder），穿梭於歷史的迷霧之中，歌唱這個土地上的迷惘與瘋狂，神話與幻夢。

狄倫一直著迷於馬戲團的形象，他少年時剛到紐約曾謊稱他以前在馬戲團工作過，歌詞中更是經常出現這種意象。他總是喜歡不法之徒、邊緣人和雜耍者的故事，因為這些人是真實且充滿生命力的野花，能展現令人嘖嘖稱奇的傳統技藝、各種讓人想像不到的幻術——他們是屬於那個「古老而奇異的美國」⁹。這些都是狄倫渴望的形象，即使他永遠不會是他們。在多年後的一個訪談中他提到：「那些形形色色的藝人：藍調草根歌手、黑人牛仔、拿著

套索玩魔術。歐洲小姐、鐘樓怪人、鬍鬚女、半男半女、吞火者。這些在我記憶中就和昨天一樣。我從他們那裡學到做人的尊嚴以及自由、公民權利、人權以及內在的自由。」

雷霆綜藝團或許是他最接近這個想像的身分實驗[10]。

於是，狄倫在這場綜藝巡演中施展對自己往昔靈魂的回魂術，亂入美國兩百年的野史，並把想像的過去投射到幻想的未來中。他用更接近庶民的娛樂作為一種藝術實踐來抵抗新時代的龐大商業機器——雖然這只是一場迴光返照式的反擊，但他再一次重新創造了自己，在白色臉孔的面具下拼湊並重建一個新的狄倫。

而此後，他將會一再的變身，不論是一個虔誠的基督徒、一個美國音樂史的考古學者、一個怪異的老頭，或者一個不去領獎的諾貝爾文學獎得主。

狄倫是不甘心被你猜透的。

因為，正如他在這部紀錄片中所說的：「生活不是關於發現自己或發現任何事情——而是創造你自己，創造新事物。」

1 │ 這部片叫《Rolling Thunder Revue: A Bob Dylan Story by Martin Scorsese》，2019 年發行。史柯西斯在 2005 年就拍過一部狄倫的紀錄片《沒有回家的方向》（*No Direction Home*），屬於比較傳統的傳記式影片，但這部很不一樣。

2 │ 這兩句是挪用他的歌詞。關於那段音樂歷史與狄倫作為一個抗議歌手的故事，請見我的《時代的噪音：從狄倫到 U2 的抗議之聲》，有非常詳細的討論。

3 │ 不過，錄製於 1967 年的專輯《地下室錄音帶》發行於 1975 年，是一張非常重要的專輯。

4 │ 保羅麥卡尼在 1972 年為了逃離披頭四的陰影，也帶著樂隊 Wings 刻意在英國大學舉辦小型低調的巡迴演出。

5 │ 這個想法部分靈感是來自於那年 5 月，他在法國南部目睹全歐洲吉普賽人到一個小鎮紀念聖撒拉（Saint Sarah）的年度盛典，深受震撼。

6 │ 據說他把臉塗白的做法是來自 1945 年的法國電影《天堂之子》（*Children of Paradise*），但他在紀錄片中說，他是受到 Kiss 啟發——這當然不是實話。

7 │ 關於蓋瑟瑞與這首歌的故事，尤其是他對狄倫的影響，請見我的《時代的噪音》。

8 │ 1976 年魯賓卡特得到重新審判的機會，但到 1985 年才被釋放。法官

　　說，當年的起訴是基於種族主義而非證據。

9 │ 這是借用美國知名樂評家 Greil Marcus 關於狄倫的一本書名
　　《*The Old, Weird America: The World of Bob Dylan's Basement
　　Tapes* 》。

10 │ 76 年他展開第二輪演出，又回到大型場地，原來那些魔力都消失了。

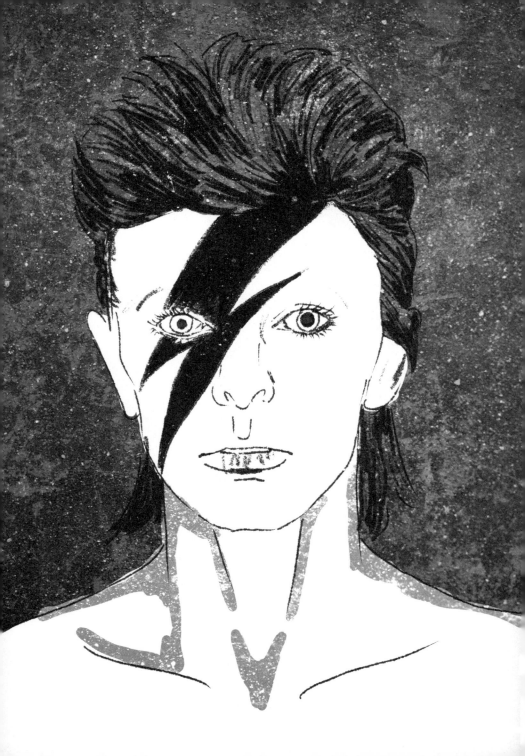

David Bowie

把孤寂化為救贖：大衛鮑伊如何拯救了地球？

Ziggy Stardust

1

1972 年 7 月 6 日，大衛鮑伊在英國當時最紅的音樂節目 Top of the Pops 演出。

他玩樂團將近十年，發表過四張專輯，但還沒真正紅起來，只有在 1969 年有一首還算暢銷的歌曲。

這一天，他終於站在這個萬眾矚目的電視舞台上。

螢幕上，這個過於瘦削的男子看起來是如此奇怪：橘色短髮，黑色眼影，閃亮的彩虹緊身衣，牙齒不整齊，眼神有點邪，動作有點陰柔，且不時和吉他手 Ronson 曖昧地搭著肩。

他們唱起了〈Starman〉：

天上有一個外星人正在等待
他想要見我們
但他相信他會震撼我們的心靈

這歌詞彷彿正是在敘述這個當下——四分鐘歌曲結束後，電視前所有人都被震撼了。所有覺得自己不被理解的少年們，都知道他們不是唯一的怪胎，他們並不孤單。也

許，這個人是通往外星世界的指路人。

那是搖滾史上的一個關鍵文化時刻，一如披頭四登上蘇利文電視秀，或者 Jimi Hendrix 在舞台上燃燒吉他。而所有從龐客到後龐客到 brit-pop 樂團的英國音樂人，不論是當時是兒童還是少年，都在那個時刻被接上神祕的電線。

那年十二歲的 U2 主唱 Bono 說：「他像是從天而降的生物。美國把人放在月球上，我們則是看到了一個從外太空降臨的英國人。」

Oasis 的 Noel Gallagher 說：「當我看到他在這節目上時，我以為他是來自火星，後來我發現他本名叫瓊斯而且來自英國一個小城，我太失望了。」

Morrissey 說：「他當然是同性戀！」

在那四分鐘後，大衛鮑伊成為一個真正的搖滾明星——一個來自外星的明星，而他的名字不是鮑伊，而是 Ziggy Stardust。

2

進入七〇年代，前一個十年的理想已經崩解，衝動已經退燒。

取而代之的是暴力與血腥，是越戰場景的鮮紅影像，是美國土地上抗爭的激進化（「What's Going on?」馬文蓋的專輯如此提問），是 1972 年北愛爾蘭的血腥鎮壓，或者在慕尼黑奧運發生的巴勒斯坦恐怖組織殺害以色列運動員。

七〇年代被視為是困頓與混亂的，也是華麗與蒼涼的。

世界似乎更解放了，黑人、女性與同志的主體性更昂揚。但另一方面，論者也認為這是一個更個人、更自我（戀）的年代。對那個年代最有名的形容就是「the me decade」（「自我」的年代）。

那也是一個望向遠方的時代。1969 年人類登陸月球後，西方出現太空熱，畢竟，面對現實的困頓，人們只能遙望一個不可及的未來。

當時許多音樂都反映了七〇年代初期這些不同面向，但沒有人比大衛鮑伊反映了這個時代的一切：末世的惶恐、認同的流動、絢爛的華麗，還有對未知太空的好奇。

鮑伊的音樂和文化養成是在六〇年代，他無疑是六〇年代之子，但他知道他必須弒父，必須殺死六〇年代重新創造一個新身分。

「在七〇年代初期，誠實和現實主義已經讓許多人感

到倦怠。所以我覺得去虛構一個完全不真實的、不屬於地球的人物是很有趣的。Ziggy 就是這個人物。這是一種重新創造自我的方式。」

<div align="center">3</div>

鮑伊可能真的是一個外星人。

他太前衛、太奇怪、太與世界疏離，他的音樂也不斷訴說關於外星人／太空——外星人（alien）的英文不正是「疏離」？

他甚至外型都如此詭異：左眼虹膜的顏色與右眼不同（那是因為青少年時期被同學打傷）。這讓所有與眾不同的少年們知道：你可以因為在別人眼中的不同甚至缺陷，而擁有無與倫比的美麗。

原名 Dave Jones 的他在 1947 年出生於倫敦，十五歲組了第一個樂團，玩過民謠、搖滾、R&B，參加過許多不同樂團，十八歲那年，改名為 David Bowie。

1967 年出版第一張同名專輯，沒有引起回響，或許因為這個外星人太假裝正常。

他又跟舞蹈家 Lindsay kemp 學習如何使用肢體和劇

場的語言，跟著舞團巡迴演出時，在舞台上戴上不同面具，扮演不同角色。

　　鮑伊在青少年時就對科幻題材有興趣。例如五〇年代中期的電視影集《夸特馬斯實驗》（The Quatermass Experiment）或者小說《Starman Jones》都對他影響很大（後者甚至和他有著同樣的姓）。進入六〇年代，是對太空和科幻小說充滿巨大興趣的時代，因為人類出現了登陸月球的雄心。當時對外星人的想像是很多元的，一本英國科幻小說雜誌《New Worlds》中的作品，就不只有太空人和外星人，也有許多性別流動或雌雄同體的人物。

　　外星人和雌雄同體，構成後來的 Ziggy，以及我們所熟悉的鮑伊。

　　1968 年，當地球上正爆發青年革命時，史丹利庫伯力克（Stanley Kubrick）的電影《2001 太空漫遊》上映，撼動了許多人的宇宙觀，包括二十歲的鮑伊。

　　他想要寫一首歌，描述一個太空人像電影中的大衛鮑曼博士，飄蕩在茫茫無垠的太空中。

　　這首歌是〈Space Oddity〉，發行於 1969 年 7 月。不到一週後，阿波羅十一號發射。當英國 BBC 電視即時轉播太空人阿姆斯壯等人登陸月球時，播放了這首歌，但

他們可能根本沒認真聽出，這首歌不是關於征服，而是關於迷失：湯姆少校被迫在空中漂流，無法再回到地球。（BBC 很快發現這事實，直到在太空人們順利回到地球後才敢再播。）

　　這首歌成為鮑伊的第一首暢銷單曲。

This is Major Tom to Ground Control
（湯姆少校呼叫地面管制中心）
I'm stepping through the door
（我正在踏出艙門）
And I'm floating in a most peculiar way
（我以最獨特的方式在空中漂流）
And the stars look very different today
（而星星在今天看起來是如此不同）
Here am I sitting in a tin can far above the world
（我坐在一個錫罐上，離世界好遠好遠）
Planet Earth is blue and there's nothing I can do
（地球如此湛藍，而我無事可做）

這個太空人不是要踏出代表人類的一小步，而是要走

進無窮的未知，寂寞地漂流在無盡的黑暗中。

「湯姆少校的重點就是他是一個人。這首歌的起源就是對於這種去人性化的太空想像的感傷，是對太空熱的一種解藥。」在另一個訪談中他說：「在七○年代，跟我同年代的人們不想成為社會的一部分。真的很難說服自己說你是社會的一部分……七○年代初期的感受就是：沒有人知道他們屬於哪裡。」

因為沒有歸屬感，所以疏離。湯姆少校成為許多青少年的孤獨心靈投影，成為大衛鮑依的化身。孤寂與疏離將是他的永恆主題，他也會在後來一再重寫湯姆的命運。[1]

4

〈Space Oddity〉收在鮑伊那年發行的第二張專輯中，即使有這首暢銷歌曲，這張專輯仍然未成功。

他組了一個新團，有一位新吉他手 Mick Ronson 和貝斯手 Tony Visconti，這兩人會成為他後來重要的合作夥伴。

1970 年發行專輯《The Man Who Sold the World》，

鮑伊在封面穿著洋裝斜躺，姿態嫵媚，跨越傳統性別的界線（美國版卻更改封面）。專輯本身依然沒受到太多關注，直到多年後，Nirvana 翻唱專輯同名歌曲，讓新一代樂迷或者自認為熟悉鮑伊的樂迷，重新發現這首歌：〈一個出賣世界的人〉。

71 年的專輯《Hunky Dory》歌唱了沃荷和狄倫，寫下了後來成為經典的〈Changes〉和〈Life on Mars〉，但他依然沒成為明星。

那年 5 月，蘇聯發射了第一枚探測器到火星上，傳回大量照片和數據，引起世人好奇火星上有人嗎？專輯中歌曲〈Life on Mars〉延續了鮑伊對於宇宙的興趣，但歌詞並不直接和火星或者太空相關，而是一首情歌，火星只是一個異化的象徵。但這讓他組起一個來自火星的樂隊：Spiders from Mars（來自火星的蜘蛛）。

同一年，同世代的搖滾歌手 Marc Bolan 也畫起女妝，專輯《Electric Warrior》讓他和樂團 T.Rex 紅遍英國。這給鮑伊很大刺激：音樂生涯不上不下尷尬的他該如何面對自己的未來呢？

他要創造一個虛構的搖滾巨星創作為一個新的表演形象，他的名字叫 Ziggy Stardust。[2]

而一個屬於新世界的青年文化似乎正在誕生。

1972 年 1 月，史丹利庫伯立克的新電影《發條橘子》上映，描繪一個反烏托邦世界的青年暴力，再次深深撼動鮑伊。電影中的青年們說：這是我們的世界。

那年他為 Mott the Hoople 寫了一首歌〈All the Young Dudes〉，獻給後胡士托、後嬉皮的新一代美麗少年們。

尤其，七○年代初期是情慾解放和性別認同流動的年代。

1969 年，紐約的石牆抗暴，為同志平權運動打開了全新的一頁。1972 年，英國舉行第一場同志大遊行。Marc Bolan、Roxy Music 等人用性別跨界的造型，開啟了所謂「華麗搖滾」[3]。

鮑伊決定走得更遠。

除了畫上女妝，他在那年 2 月在音樂媒體 Melody Maker 的訪問中公告說，「我是同志」。在幾個月後發表的歌曲〈Five Years〉中，他甚至唱出 queer（酷兒）這個字。

這是第一個酷兒搖滾巨星。

「Ziggy Stardust」逐漸拼湊成形。這是一個幻想

的搖滾明星，也是一個普普藝術計畫，而這個計畫結合他所熱愛的一切：劇場、時尚、「發條橘子」、Velvet Underground 和 Iggy Pop，以及科幻世界。

「Roxy Music 和我想要擴大搖滾的語彙，在音樂中加入視覺的面向，這些靈感來自藝術與劇場，也來自電影——簡言之，原來搖滾之外的。我自己引進了達達主義，也借用了大量日本文化。我把我們視為前衛文化的探索者，後現代主義的胚胎形式的代表。另一種華麗搖滾則是來自搖滾傳統，各種奇怪的衣服之類的……這是兩種華麗，一種比較高，一種比較低。」

1972 年 6 月專輯《The Rise and Fall of Ziggy Stardust and the Spiders from Mars》正式發行。

5

Ziggy 是搖滾樂前所未見的美學新想像，另一個雌雄同體，糅合著華麗與頹廢，帶著未來主義的前衛造型。這個彌賽亞般的搖滾巨星，和「來自火星的蜘蛛」樂隊，在地球毀滅前的最後五年，在混亂的末世中，用搖滾樂帶給地球上年輕人希望和歸屬感。

鮑伊在 1972 年初到 1973 年中，以這個新身分面對世界，舉行了一連串的巡迴演出。

　　搖滾樂本質上就是一場娛樂秀，但沒有人把與音樂中的化身與真實生活、現實與幻想，如此緊密地融合。披頭四的《胡椒軍曹寂寞芳心俱樂部樂隊》只是存在於音樂專輯中，鮑依則把這個音樂中的概念搬到舞台上，甚至是舞台下的生活中。

　　但另一方面，搖滾樂最自以為是的核心是創作者的真誠（authenticity），於是一個強調真誠的娛樂事業，構成了搖滾的最深層矛盾。鮑伊的 Ziggy 徹底翻轉了這個矛盾：他是一個「偉大的偽裝者」。因為他比誰都誠實：他不僅顯露要成為巨星的慾望，而且完全融入這個角色。他讓虛構成為真實。

　　「我在舞台中扮演 Ziggy，但我現在更像這個怪獸，而不像大衛鮑伊。」他一度說。

　　《The Rise and Fall of Ziggy Stardust and the Spiders from Mars》是一張概念專輯，探索了人類的末世與未來，名聲與慾望，希望與毀滅。

　　開頭曲〈Five Years〉為這張專輯做了基本設定：時間點是地球因為資源匱乏，只剩五年就要毀滅。[4]

　　那是人們從未見過的末世，主角走過混亂的街頭，四處是慌張而無助的人們，天空下著陰冷的雨。在後來作家威廉布洛斯在《滾石雜誌》對他的訪問中，鮑伊闡述這首歌的情境說，在那個世界，老人們已經與現實失去連結，而小孩得以去掠奪任何東西。

　　接下來的〈Moonage Daydream〉，他直接唱出，「我是一隻鱷魚，我是一個太空入侵者，我將會是一個你的搖滾 bitch。」

　　專輯首支單曲是〈Starman〉──拜 Top of the Pops 節目之賜，這是他音樂生涯的第二首暢銷單曲。這個從天而降的外星人搖動了所有青年們的心靈景觀：

讓孩子們迷失
讓孩子們盡情享用
讓孩子們肆意狂歡

　　〈Lady Stardust〉最能表現他的性別曖昧態度。主角有著 Ziggy Stardust 的姓，但是是一位「女士」，可是歌詞中又用「他」。歌詞更直接描述：

人們直瞪著他臉上的化妝

嘲笑他的長髮，他動物般的優雅，

這個穿著閃亮牛仔褲的男孩

Lady Stardust 歌唱著他關於黑暗與屈辱的歌曲

「Star」既是天上的星星也是地上的明星：這兩者都是專輯的主軸。歌曲則痛快說出搖滾樂的企圖心和慾望：「我可以變身為一個搖滾巨星」。

歌曲〈Ziggy Stardust〉直接講述 Ziggy 的故事，唱著他如何拿起吉他，和來自火星的蜘蛛樂團一起演出，描述他的奇特造型「像來自日本的貓」，更洩漏 Ziggy 的最後命運：

「當孩子們開始殺他時，我必須解散樂隊。」

是的。在 Ziggy 的神話中，這個世上最後的搖滾巨星最終被他創造出來的狂熱給殺害了。

專輯最後一首歌就叫〈Rock'n'Roll Suicide〉（〈搖滾樂自殺〉），這也是 Ziggy 在最後一場巡迴演出的最後一首歌。那是在 1973 年 7 月 3 日，演出到最後，鮑伊突然宣布這是 Ziggy 一年多來巡演以來的最後一場。Ziggy 要消失在這世界上了。

然後他唱起最終曲：〈Rock'n'Roll Suicide〉。

這張專輯是一個自我實現的偉大預言。鮑伊從出道以來就渴望成名，但沒成功。如今，他把自己扮演成一個超級搖滾巨星，超級到甚至可以解救地球，而他真的成功了：不論是在 BBC 節目的演出、在這張專輯中、或者在這十多個月的演出中，鮑伊成為 Ziggy，從一個不順遂的流行歌手轉變為一個最耀眼的搖滾巨星，一個令人著迷的文化現象，一則不朽的傳奇。

但他也疲倦了，知道他不能永遠困在這個角色當中。

Ziggy 必須死去，鮑伊才能重生。

6

七〇年代後期，鮑伊搬到德國柏林，進行更多音樂上的實驗，對藥物的依賴更深，發行了三張陰鬱黑暗的實驗性專輯。同時期在英國，狂野躁動的龐克搖滾正在翻天覆地，鮑伊的音樂顯得與時代格格不入，雖然那些龐克少年都是鮑伊的革命之子。

八〇年代是鮑伊的流行音樂時期，不論自己作品或是和皇后樂隊（Queen）主唱 Freddie Mercury 合唱的〈Under

Pressure〉、和滾石樂隊主唱 Mick Jagger 合唱的歌曲〈Dancing in the Street〉，都獲得很好商業成績。尤其在那個 MTV 時代，視覺與形象變得更重要，外型視覺永遠耀眼的鮑伊從搖滾明星成為一個全球知名的流行巨星。

九〇年代之後，他的音樂作品都獲得很好的商業評價。鮑伊進入流行音樂的萬神殿，而且是最不屬於塵世的。

四十多年來，鮑伊的歌曲大都是關於那些不合時宜的人、體制的反叛者、異類與怪胎，因為那就是他自己。他的音樂遊蕩在各種不同領域，從搖滾、爵士、放客、民謠、電子、實驗到劇場，造型更是不斷變化：從德國表現主義到太空裝到日本傳統服飾。

鮑伊啟發和鼓舞了一切對世界不願順從的人，去解開保守的束縛，去探索更遙遠的疆域。他自己更是從沒停止對世界的好奇。正如他在歌曲〈改變〉所唱：

轉過身來面對改變吧，
改改改改……變
你們這些搖滾人
很快就會變老了

　　然而，他卻也說過，「關於什麼『重新創造自我』的說法，我其實不相信。我相信我在做的事情都有一致性：就是用當代的方式展現我自己。」

　　在《Mojo》雜誌訪問中，他說如果這些年他有什麼一以貫之處，就是歌詞內容。「我不斷重複說的話都是關於自我毀滅。我相信你可以在我的歌詞中的末日感看出我內在的問題。」

　　那是與世界的疏離造成的不安。別忘了，他就是——而且一直是——那個孤單的 Major Tom。

　　這也是驅動他成為巨星的慾望，並且不斷在音樂中探討的主題。「在我一生中，不能和其他人培養出適合的關係一直是個問題。我想我可能永遠是一個孤寂的人，這是我為什麼這麼想成為一個搖滾巨星。我下意識地認為，如果是在那個位置，人們就不能觸碰我。我經常在想，是否要把自己放在一個不用與人們接觸的位置，因為那是一個太大的負擔了[5]。」

　　這是鮑伊最深的告白，最底層的祕密。

　　鮑伊人生最後一張專輯叫做《Black Star》，依然是關於星星，一顆黑暗之星。在同名歌曲 MV 中，出現了一個太空人的屍體。那是 Major Tom，或許也是大衛鮑伊，

他將在太空中永恆的漂流，以最獨特的方式。

　　然而，鮑伊的偉大之處，在於他把對世界的不安與內心的孤單，轉變成救贖的力量——他讓 Major Tom 轉化成 Ziggy Stardust，把一個漂流在宇宙中的悲劇太空人轉變成宇宙搖滾巨星帶回地球，成為拯救所有躁動靈魂的英雄。

　　在最終曲〈Rock'n' Roll Suicide〉中，他大聲地唱出：

給我你的手，因為你是如此美好
當所有刀鋒撕裂你的腦袋時，
我會一起承擔，我會幫助你解決痛苦
你不會孤單的

　　就在這一刻，所有心中有怪奇小宇宙的少年們都會知道，他們不再孤單，不用再痛苦，因為他們是如此美好。

1 ｜ Ashes to Ashes （1980）、Hello Spaceboy （1995），甚至最後的 Black Star，都可以見到這個悲傷的太空人。

2 ｜那段期間，鮑伊前往美國宣傳，在紐約認識了他本來就很喜愛的 Velvet Underground 主唱 Lou Reed，也認識了舞台上狂野的 Iggy Pop。他們的音樂、形象甚至名字，都讓他著迷。他看到一家裁縫店叫 Ziggy，讓他聯想到 Iggy Pop 的名字。另外他喜歡的一個不太為人知的英國歌手「Legendary Stardust Cowboy」，跟他曾經屬於同一個唱片公司。這一切構成了這個虛構的巨星的名字。

3 ｜關於華麗搖滾的詳細討論，請見我的《聲音與憤怒：搖滾樂可能改變世界嗎？》。

4 ｜ 1972 年，羅馬俱樂部發表了影響甚大的作品《成長的極限》，用模型分析了當人口不斷增長但自然資源有限的結果。可見這議題是當時世界關注的議題。

5 ｜ *Interview* magazine, February 1993

David
Byrne

搖滾的文藝復興人
大衛拜恩

与解構
：
重構

1

1975 年的炎熱夏天。

紐約還是骯髒、危險、頹敗的，尤其是下城，尤其是這裡的東村和下東區（Lower East Side），那裡是吸毒者、罪犯、流浪漢的庇護所，也是革命者、藝術家和詩人的隱密王國。

一些樂隊在包厘街（Bowery Street）上一家叫CBGB 的酒吧演出。剛從詩人轉成搖滾樂手的佩蒂史密斯（Patti Smith），幾個來自皇后區的高瘦小伙子雷蒙斯（The Ramones），冷調實驗的樂隊 Television。他們在這個破爛的酒吧，唱著他們的慾望與憤怒，不在乎外面的世界。

「CBGB 是發出一聲召喚的理想之地，它坐落在那條飽受踐踏的街上，吸引了一群無名藝術家的怪人。老闆希利克里斯特爾對演出者唯一的要求就是要新。」佩蒂史密斯在自傳《只是孩子》中寫著。

史密斯在那年發行第一張專輯《Horse》，糅合了詩歌與搖滾、激情與低吟、夢境與現實。[1]

另一群常來這裡聽演出的年輕人也在那年初夏跟著

走上這個舞台——或者說歷史舞台，和其他樂隊一起定義 CBGB 在搖滾史上的傳奇地位，並從此改變了搖滾的界線。

這三個年輕人 David Byrne（大衛拜恩）、Chris Frantz、Tina Weymouth 組成的樂隊叫做「臉部特寫」（Talking Heads），他們第一次演出就是替雷蒙斯開場，但他們的音樂不是雷蒙斯那種短促龐克，也沒有他們的酷勁造型，而更像過於詭異的宅男。穿著傳統西裝（因而顯得奇怪）的主唱拜恩聲音尖銳高亢，彷彿在不安地尖叫。

拜恩是「臉部特寫」的靈魂，他的神經質演唱風格、對不同類型音樂的吸收，對各種藝術的好奇與探索，塑造了臉部特寫的獨特聲音。他的唱腔、舞步，甚至服裝，一切都顯得有點怪——他說自己可能有些微自閉症，而在台上嘶吼是他與外界溝通的一種方式。這個怪異也可能來自他的家庭背景：他出生於蘇格蘭（所以他拿英國護照），兩歲和父母搬到美國郊區，從小就覺得自己是社會的局外人。

「局外人」是搖滾樂的動力之一。

音樂成為這個孤獨少年的小小世界。他進入讀羅德島設計學校但不到兩年就離開，但在學校遇到重要的音樂夥伴 Chris Frantz，然後，一如其他許許多多的搖滾青年，他們去紐約這座聖城尋找音樂夢想。就像十年前的

Lou Reed，他們住在便宜但髒亂的下東區，說服 Chris Frantzs 女友 Tina Weymouth 擔任貝斯，組成「臉部特寫」。

2

　　從一開始，他們就要解構搖滾樂的迷思。拜恩在自傳中說 [2]，我們「拒絕搖滾巨星的姿態，不搞華麗場面，不做搖滾髮型，沒有搖滾燈光。」他們追求的是極簡主義，不只是音樂上，也表現在極為簡單的服裝。

　　「不要用老掉牙的搖滾詞句，不要『喔，寶貝』或別的我平時不會說的話。」

　　而且，「既然沒有任何規定說不能做什麼，所以我們就來寫寫看從來沒有人寫過的東西。」

　　1977 年，「臉部特寫」發行首張專輯《Talking Heads 77》。首支單曲〈Psycho Killer〉開頭的貝斯聲響製造了懸疑感，歌詞是拜恩面對世界的不安心情。那個夏天，整個紐約被一個連環殺人犯「山姆之子」震懾，彷彿這首歌是為這場恐怖而寫。

我似乎無法面對事實

我為此緊張焦慮，無法放鬆我無法入眠，因為我的床
正在燃燒

不要碰我，因為我是十足的導火線

　　他們真的成為猛烈的「導火線」。尤其，1977 就是
龐克革命的元年，在海峽另一邊的倫敦，The Clash 也發
行第一張新專輯，並歌唱著新時代精神：「in 1977, No
Elvis, No Beatles, or The Rolling Stones」。於是，不
論是燃燒倫敦的憤怒龐克，或者是這些騷動紐約的藝術龐
克，一起成為搖滾傳統的異教徒，潛藏在壕溝中的伏擊者。

　　（不過，對於英國龐克，拜恩說他們的「態度、服裝
和髮型很新鮮與刺激，但音樂上不是太創新」。）

　　從 78 年的第二張專輯開始，臉部特寫連續和製作
人 Brian Eno 合作三張專輯，融入了後龐克、放克與
disco，讓他們從窄小房間中的搖滾不良少年，走向更
廣闊的音樂世界，其中 1980 年的《Remain in Light》
受奈及利亞傳奇音樂人 Fela Kuti 影響，加入西非節
奏和阿拉伯音樂，影響了音樂新浪潮。1981 年，拜恩
個人和 Brian Eno 合作專輯《My Life in the Bush of

Ghosts》，放入大量巴西音樂元素和非洲節奏，更是使用聲音探樣的先鋒。八〇年代初期，臉部特寫的歌曲如〈Burning down the House〉（燒掉這房子）獲得商業上的成功，尤其是在校園電台，讓他們成為八〇年代新音樂地景的代表。

1984 年，導演 Jonathan Demme 把他們的演唱會拍成紀錄片《Stop Making Sense》，成為音樂史上最重要的紀錄片之一。這部片除了展現他們在音樂上的多元與創意，還有現場的劇場和舞蹈元素：拜恩身穿的過大西裝也成為經典形象。在那時期，拜恩不斷跨界合作，包括和著名編舞家 Twyla Tharp 合作，也幫 Robert Wilson 的前衛劇場製作配樂。

要理解臉部特寫的跨界與實驗態度，必須回到七〇年代的紐約下城：新的劇場、舞蹈、實驗音樂每天輪番在城市的角落湧現，且一切都是混雜的，一切都是嶄新的。

拜恩說：「臉部特寫和我處於一種中間地帶，有點藝術，有點流行，所以我們和一切現象都有關。」

3

1986 年，拜恩登上《時代雜誌》封面，標題是：「搖滾的文藝復興人」（Rock's Renaissance Man）。這個標題很有遠見，因為回頭來看，那只是他的跨界創作生涯的開端。

不論是在「臉部特寫」時期或是他個人音樂創作，大衛拜恩無疑是搖滾史上最有創造力的音樂人之一，直到今日都是如此。

從七〇年代中期就與拜恩來往的現代音樂家 Philip Glass 說：「大衛讓我們重新定義什麼是流行文化和嚴肅文化，商業藝術和非商業藝術。」

「臉部特寫」解散後，拜恩仍不斷前進，並且跨入許多不同領域：1990 年創辦世界音樂品牌 Luaka Bop 推動巴西和非洲音樂，2005 年創辦網路電台 Radio David Byrne，和 Fatboy Slim 合作專輯《Here Lies Love》——這是關於以奢華聞名的菲律賓前總統夫人伊美黛的「disco 歌劇」。2008 年，他把曼哈頓一棟九十九年的老建築改造成一個可以演奏的樂器——在建築結構上連結起風琴，這作品叫做「演奏建築」（Playing the

Building）。他也與最酷的新世代創作者如 Arcade Fire 或 St. Vincent 合作。

而且，搖滾史上極少人能像他一樣，在成為傳奇人物後，還能在音樂之外，成為其他領域的創意泉源。

他從事視覺藝術創作（2022 春天也有展覽），是鼓吹使用單車的積極倡議者，還出版過一本《單車日記》。他在巡迴演出時，不像其他搖滾明星只是在酒店、表演場所、酒吧間來回，而是會騎著單車去遊逛城市，有時是帶著整個團一起。

拜恩不只是搖滾史上重要的創新者，也是充滿智慧的思考者：關於音樂如何被生產與音樂的未來。他曾在《Wired》雜誌為文討論數位時代下音樂創作的商業策略，回響很大。他說，他在這時代對音樂和音樂人的未來是有信心的，但對大唱片公司則沒有。他也曾在彭博擔任紐約市長期間為文討論紐約日益嚴重的不平等對藝術發展的惡劣影響，嚴厲批評最富有的百分之一正在讓紐約的文化窒息，讓年輕人租不起房子和表演空間：「忘了年輕的藝術家、音樂家、演員、舞蹈家和作家吧，曾經讓這個城市活躍的資源正在逐漸被剷除。」

　　搖滾明星最大的挑戰是如何優雅地老去，意思是，他們如何能不斷創造新事物，持續刺激人們如何去聆聽／看待音樂、文化和世界。有太多搖滾傳奇即使持續出新專輯，但早已不能再與世界相干（relevant），只能靠懷舊金曲賺錢。但大衛拜恩不但依然用音樂與世界對話，並且能在其他領域製造炸彈，刺激思想。

<div align="center">4</div>

　　2017 年，拜恩發起一個計畫叫做「Reasons to be Cheerful」（振奮的理由）。因為川普上台帶來的巨大焦慮，拜恩希望收集各地積極推動改變的故事，來振奮人心。他帶著一份 PPT 四處去演講。

　　2018 年，他發表新專輯《美國烏托邦》（American Utopia），次年將專輯改編成一齣百老匯劇場，2020 年導演 Spike Lee 又把演出拍成紀錄片。

　　《美國烏托邦》的演出解構了傳統的搖滾演唱會和音樂劇：這是音樂會，是舞蹈，也是舞蹈劇場。現場回到臉部特寫最初的極簡風格，舞台上幾乎是空盪盪的，沒有布景，演出者穿著整齊灰色西裝（但赤腳）──但當然，

相較於四十五年前他們剛成軍時，現在有了厲害的燈光和舞蹈編排，讓這個極簡轉化成極為豐富的現場秀。演出氣氛是嚴肅的也是歡愉的，是真誠的也是諷刺的。在演出最後段，他們翻唱歌手 Janelle Monáe 在 2015 年的歌曲〈Hell You Talmbout〉，吶喊著一個個過去因為種族不正義和警察暴力而死亡的黑人名字。

《美國烏托邦》的想法是幾年前拜恩在巡迴演出時，讀到法國思想家托克維爾在十九世紀上半走訪美國後所出版的經典政治分析《美國的民主》，他發現美國民主的祕密在於強大的公民社會力量。拜恩認為此刻這個烏托邦的精神或許仍然存在，但正在急劇消失。

他認為，烏托邦是一種追求，一種想望，「這是關於我們對更好的世界的渴望……我們要不斷自問：有沒有另外一種可能？我們只能這樣走下去嗎？還是有其他出路？」

而這也是拜恩一生對於音樂創作的態度。

「人們總是說我有多奇怪。我知道我在做的東西不是別人在做的，但我不認為這是奇怪。」拜恩說。

如果說他和臉部特色很奇怪，或許那是因為從一開始他們就試圖拆解搖滾樂的陳腔濫調，希冀重新書寫音樂的

遊戲規則,並且不斷提問,有沒有另外一種可能?不論那是民主政治,或者是搖滾的未來。

「沒有未來」!?性手槍龐克革命的真正意義

1976 年的秋冬，在倫敦沉悶和陰霾的空氣中，一支剛成軍的樂隊性手槍（Sex Pistol）製造了英國流行文化史上，或整個音樂史上前所未有的混亂。

　　一如他們第一首單曲的名字：這是一場無政府主義。

　　這一切甚至比他們想搞文化革命的經紀人麥克拉倫（Malcolm McLaren）所預期的更激烈。但他們要的不只是製造混亂，而是要顛覆人們對於生活、對於藝術、對於體制的定義。

　　性手槍的行動和音樂是搖滾史乃至文化史最具雄心的一個文化與政治宣言，而一切發生的時間不過是短短一年間。

　　然而，在那一年之後，搖滾樂再也不同了。

1

　　要了解龐克的哲學，必須先了解法國情境主義（situationism）。

　　「情境主義國際」（The Situationist International），是一群前衛藝術家、政治理論家和行動者於 1957 年到 1972 年成立的組織。一方面他們深受二十世紀初期達達主義和超現實主義的影響，另方面也受馬克思主義影響而

對資本主義嚴厲批判。他們前身是 1952 年在巴黎成立的「國際字母主義」（Lettrist International），精神上的根源則是二〇年代的達達主義。法國青年居伊德波（Guy Debord）是「情境主義國際」的創辦者之一，他說：「藝術的未來是推翻情境，或者什麼也不是」。

情境主義相信現代消費社會疏離了個人，因此必須經由非商品社會關係的建立來獲得人類真實的存在，尤其是透過顛覆性的政治挑釁來克服疏離與異化。他們的策略之一是「detournement」（一般翻譯做「異軌」）：亦即修改既有的意象來翻轉其原有意義，尤其是翻轉資本主義系統及其媒體文化來對抗其自身。對情境主義來說，現代性下的工作、城市規劃和福利國家製造出來的不是快樂，而是壓抑和無聊。

無聊狀態（boredom）是他們的關鍵字之一，是現代社會控制的結果。

六〇年代中期，居依德波提出「景觀社會」的觀念（The spectacle of Society），指出個人的自我表達原先是透過直接生活經驗，或是真實慾望的實踐，但到發達資本主義階段卻被轉化為是透過對物品的消費。要對抗這種景觀的主要方法就是建構「情境」，亦即在生活中建立

可以喚醒人們真實慾望、讓人體驗真實生活和冒險的短暫時刻，從而能解放日常生活。

德波說：「文化已徹底淪為一種商品，並不可避免地成為景觀社會的明星商品。」

1968 年巴黎，百萬青年和工人上街頭抗爭，情境主義影響了無數反抗青年的思想，並且被書寫在牆壁上：「無聊永遠是反革命的」（BOREDOM IS ALWAYS COUNTERREVOLUTIONARY）。

這些觀念被一個倫敦藝術青年麥克拉倫連接到一場搖滾革命上。

這個反叛青年在倫敦讀過好幾個不同的藝術學校，並深深著迷於法國情境主義。68 年 5 月，他沒去成巴黎街頭抗爭，只能和剛認識的另一個藝術青年詹米瑞德（Jamie Reid）在學校搞了一場迷你占領行動。

瑞德比麥克拉倫更政治，後來負責製作性手槍的視覺設計，包括從報紙上剪下字母重新拼貼的經典創作，以及在英國女王的鼻上掛上迴紋針，這些都是深受情境主義與 68 巴黎革命的美學影響。

情境主義的理論和行動經驗讓麥克拉倫和瑞德更清楚如何透過惡作劇、反諷、蒙太奇等手法來表達理念：「要

幼稚。要不負責任。要不尊敬他人。要成為一切這個社會
所痛恨的。」

幾年之後，他會透過一個樂隊，來混合情境主義與搖
滾樂，實踐他的文化理論。

2

「『無政府主義在英國』是一個自我統治、是最終的獨立，
自己幹（do-it-yourself）的宣言」——麥克拉倫。

1975 年的英國經濟陷入嚴重困頓，高度通貨膨脹、
英鎊匯率崩盤、政府債台高築，失業率達到 1940 年代以
來最嚴重，英國甚至被迫向 IMF 申請援助。整個英國社
會人心惶惶。罷工、郵件炸彈、搶劫，不斷成為新聞頭條。
8 月底，諾丁丘（Notting Hill）嘉年華發生了戰後最嚴
重的種族暴動。

一個帝國正在崩塌，倒下的黑影成為一場漫長的夢魘。

此時，龐克出現了，成為這個時代的精神救贖與代罪
羔羊。第一個革命者叫「性手槍」。

性手槍的歌曲充滿了絕望與憤怒，成為所有失落和不滿青年的發洩。正式錄製的第一首單曲是〈無政府主義在英國〉（Anarchy in the UK），但 EMI 不讓這首作為主打，因為歌詞實在太離經叛道。第一句就是一顆威力無窮的炸彈：

　　「我是一個反基督徒／我是一個無政府主義者。」

　　「反基督」（anti-Christ）一字具有強烈的末世意涵，甚至在宗教思想上讓人聯想起魔鬼，「無政府主義」是反權威，是世俗意義的反基督。（就在一年之前 Patti Smith 在首張專輯唱出「耶穌為其他人而死，但不是為我」，已是對宗教的挑釁，但比不上性手槍的反基督姿態。）

　　這兩句話充分表達了他們對西方世界最重要的兩大秩序──政治與宗教──的徹底挑戰，讓他們成為建制派眼中的惡魔。

　　1976 年 11 月單曲正式發售，唱片封面的設計是撕爛的英國國旗被別針和迴紋針釘在一起。這個設計本身表達了英國早已消逝的榮光，並被龐克精神拆解與重組。

　　英國的衰落和性手槍的崛起，讓媒體評論這是西方文明的終結。

　　他們的演出現場充斥著暴力，不論是台上的樂手或台下的觀眾經常彼此攻擊、砸毀現場。越來越多場所拒絕

他們演出，電台也拒絕播放他們的歌曲（除了 BBC 的 DJ John Peel）。有一次，他們到一個小鎮演出，當地商店和酒吧全部關閉，彷彿瘟疫來襲。

當他們的演出第一次被 NME 評論時，吉他手 Steve Jones 在訪問中說：「其實我們不是對音樂有興趣，而是混亂。」

主唱萊頓（Johnny Rotton）說：「『性手槍』只是一群極端無聊的人的組合。我們是出自極端沮喪和絕望才會聚在一起。我們看不到希望，這就是我們的共同聯結。尋找一個正常工作是沒有意義的，那太令人作嘔了。這個世界沒有出路。」

3 No Future

1977 年是英國女皇的二十五週年銀禧慶典。本來，英國國歌〈天佑女皇〉（God Save the Queen）是要隨著飄揚的國旗四處歡唱，但性手槍卻以同樣歌名做了一首新歌，讓這個歌名成為英國女皇的惡夢。

瑞德設計的單曲封面是英國國旗中有一個英國女皇像，但她的眼睛和嘴巴都被歌名和團名遮起來。這個封面

是在這場試圖掩飾一切惡臆的慶典前，最直接的抗議，後來被英國音樂雜誌評為音樂史上最佳封面設計。

每一句歌詞都是一枚對英國統治的炸彈：

天佑女皇，這個法西斯主義政權，他們把你變成一個白癡，一顆潛伏的氫彈。
天佑女皇，她不是一個人，在英格蘭的夢中，是沒有未來的。
不要讓別人告訴你你要什麼，不要讓別人告訴你你需求什麼。
沒有未來，沒有未來，你沒有未來。

「沒有未來」（No Future）這句話不僅成為一整代英國青年的憤怒宣言，也成為龐克搖滾的精神大旗，以及一代代被主流社會體制拒斥青年的口號。

這激怒了更多保守愛國主義者。此後一段時間，他們在路上屢屢被人攻擊，並被迫只能用假團名「SPOTS」（意思是 Sex Pistols On Tour Secretly）演出，所有電台都禁播這首歌，最後卻仍然能在單曲榜上第二名——許多人認為他們是故意不被給予第一名的。

在整個英格蘭的惡夢中，性手槍是少數清醒的砍柴人，他們敲碎了一切謊言，點燃了人們心中暗藏的怒火。主唱約翰萊頓在後來接受訪問時說：「你寫〈天佑女皇〉不是因為你恨英國民族，而是因為你愛他們，但你沒辦法忍受他們被國家如此對待。」

惡夢繼續蔓延。77 年夏天，失業人達到一百萬，龐克樂隊 Chelsea 發行單曲〈Right to Work〉（工作的權利），但性手槍卻在第三首單曲〈Pretty vacant〉宣揚「不去工作的權利」，拒絕一切和工作有關的倫理價值：勤奮、堅持、野心等等。

10 月他們終於發行首張專輯《Never Mind the Bollocks, Here's the Sex Pistols》。這是一個非常氣魄的吶喊，一個劃時代的宣言，卻也是最後的高潮。

三個月後，萊頓離團，性手槍幾乎宣告終結。然後，貝斯手 Sid Vicious 在紐約的旅館中被控謀殺女友，萊頓和麥克拉倫互告，彼此都認為自己是性手槍的創造者。

反叛成為浪漫的口號，龐克變成一門好生意。在混亂和金錢背後，英國人選出了保守黨柴契爾夫人當首相。

性手槍與龐克所憎恨的一切更加地壓制在他們的頭上了。

衝擊樂隊（The Clash）主唱 Joe Strummer 說：「龐

克最終成為只是一種流行，並成為一切它不應該成為的東西。」[1]

<div align="center">

4

</div>

「當你聽性手槍，聽〈無政府主義在英國〉時，你立即被打到的感受就是*這真的正在發生*。這是一個有腦袋的傢伙，他真的說出世界上有些東西正在發生，並具有真正的熱情和真正毒液般的力量。他真正觸動你，並且讓你害怕，並且讓你感覺不舒服。」The Who 的吉他手 Pete Townshend 如是說。

搖滾樂本來就要讓你不舒服，要挑釁你，讓你去思考這世界的問題。

但性手槍走到更極端的境地。他們實踐了情境主義的一切要素：透過各種挑釁去批判現代社會的壓迫、挑戰日常生活的無聊，面對體制的虛偽要重新找回自我，重建真實。

性手槍也是商業和反抗的最大矛盾體：他們看似反商業，卻一直和主流公司合作，但他們的惡行又讓他們被解約。第三個合作公司維珍（Virgin）又是一個最懂得收編青年文化的聰明企業。

　　然而，即使龐克在政治上失敗了，也被音樂工業收編了，但性手槍還是在龐大的體制中打開了一個縫隙，讓蹲在牆角的青年們可以發現這個祕密，勇敢地走進那個未知的可能。

　　性手槍說他們痛恨滾石、討厭平克佛洛伊德，但他們不是虛無與犬儒，而是創造出屬於自己的青年反文化。

　　性手槍高唱「沒有未來」，但他們其實是在翻轉關於未來的想像。正如他們的龐克同代人 Joe Strummer 喜歡說的：「未來還沒被書寫」（The Future is Unwritten）。

　　性手槍看似拒絕一切現實，但在他們的拒絕中卻證明：一切都是可能的。

　　這正是關於搖滾樂或任何藝術創作本質：拒絕相信現在就是一切，拒絕相信掌權者給我們的未來就是未來的唯一可能。

　　答案不只在風中，而是只有一條路：自己幹／do it yourself。自己的音樂自己搞，自己的國家自己救……你繼續寫下去。

　　唯一要記住的是：不要真的相信「沒有未來」。

1 關於 The Clash 的龐克與抗議，請見《時代的噪音》。

U2

依然與時代對話：
U2《約書亞樹》
的三十年後

1986年，美國《滾石雜誌》稱U2是「八〇年代最有代表性的樂隊」（Band of the 80s）。

　　這是一個無比厲害的預言。因為在之前的幾張專輯，他們最多證明是新世代中最有代表性的搖滾樂隊。

　　但一年後，沒有人再對此有所懷疑。1987年，他們發行新專輯《約書亞樹》（Joshua Trees），將讓他們不只是八零年代最有代表性的樂隊，更成為全球超級巨星。

　　三十年後的2017年，他們舉辦《約書亞樹》三十週年全球巡迴演唱會，賣出將近三百萬張門票，並且仍然與時代對話中。

1

　　《約書亞樹》原本要叫做「兩個美國」──一個是真實的美國，一個是迷思的。前者是八〇年代雷根主義的美國，是充滿槍枝暴力，種族主義的，是貪婪與資本主義霸權的美國：也是自以為正義，有著腐敗外交政策的帝國。但是他們又迷戀另一個美國：一個開放多元的，追求自由與夢想的、是金恩博士所代表的國度。

　　在專輯錄製過程中，他們參與「國際特赦組織」

（Amnesty International）的美國巡迴演唱，喚起人們對人權的意識。

在巡迴途中，他們大量閱讀美國小說如諾曼梅勒（Norman Mailer）、卡波帝、瑞蒙卡佛、詹姆士鮑德溫（James Baldwin）、布考斯基（Charles Bukowski）、山姆謝普（Sam Shepard）等等。主唱波諾（Bono）愛上那片地景的強烈影像感，也認識到那些小說中被美國夢所拒斥的人群。他們也在紐約經常和滾石樂隊的Keith Richard與Mick Jaggar廝混，並從他們身上發現自己對音樂傳統的陌生，因此更認真地去學習音樂的根源，不論是民謠或藍調，而那也是他們迷戀的美國文化。

在「國際特赦組織」巡迴演唱之後，主唱波諾和妻子前往中美洲的尼加拉瓜和薩爾瓦多考察，希望更了解當地的人權問題。

冷戰時期的美國政策就是要防堵共產勢力擴張，甚至不惜支持右翼獨裁政權。到了八○年代雷根時期，立場更是強烈。當時薩爾瓦多是美國支持的右翼政權執政，尼加拉瓜則是美國支持的反革命力量意圖推翻執政的左翼桑定政權，這後來成為巨大醜聞。

在尼加拉瓜，波諾親眼目睹了美國介入造成的內戰如

何讓農民在不安戰火下痛苦地生存，看見了人們如何因為美國封鎖而受餓。在薩爾瓦多，他們看到路旁的屍體，知道「在那裡，反對派人士會突然消失。智利也是一樣。而這些恐怖事件背後都是同樣的力量在支撐：美國。」波諾說，這讓他對這個國家感到巨大的憤怒。

他想要把這個時代描繪為一個精神乾枯的時代，而在他腦中出現沙漠的意象。

對波諾個人來說，沙漠意象也符合他那年的心情：巡演過於頻繁讓人疲累，婚姻出現危機，還有工作人員好友Greg Carroll的去世。「那一年對我們來說真是一個沙漠。」

唱片封面概念想要製造一種沙漠和文明相遇的感覺。他們和攝影師Anton Corbijn特別去加州沙漠尋找適合的場景，意外在約書亞樹國家公園發現了這一棵樹。於是有了專輯名稱《約書亞樹》和專輯封面：沙漠中一棵孤獨但蒼勁的樹。

《約書亞樹》是一張超級暢銷的專輯，〈With or Without You〉、〈I Still Haven't Found What I am Looking for〉成為人們口熟能詳的金曲，如今人們對八〇年代的懷舊旋律。

但專輯中還有波諾在中美洲的旅程而被啟發的幾首政

治歌曲。

　　〈射向藍天〉（Bullet the Blue Sky）是波諾在薩爾瓦多感受到的恐懼。他在當地農村感受到爆炸聲，看見機關槍，聽到戰鬥機從頭上呼嘯而過，但一個農夫跟他說，別擔心，這就是我們的生活。波諾痛苦地反思說：「這個農夫每天都要經歷這樣的生活，而我卻只在這裡幾週，想的都是我們歌曲是否會上排行榜第一名。」

　　〈消失者的母親〉是寫給那些在獨裁體制下，兒女被消失的母親們。1977年在阿根廷首都，這群媽媽組成「五月廣場母親」（The Mothers of the Plaza de Mayo）開始抗議，要求政府告訴他們被消失的孩子的下落。民主化之後，政府公布約有一萬一千人被威權政府綁架。

　　〈孤樹之丘〉（One Tree Hill）原本是寫給在1986年意外過世的巡演工作人員Greg Carroll，但歌詞中提到了智利的傳奇左翼民謠歌手Victor Jara，他在皮諾契將軍政變上台後被刑求並處死。在這首歌中，波諾對 Jara 的敘述正是他自己也追求的音樂哲學：「Jara 把他的歌曲當作武器，手中緊握著愛。」

　　〈紅山丘下的礦城〉（Red Hill Mining Town）則是關於1984年英國礦工大罷工（那場罷工對英國流行樂影

響很深）。

　　對波諾來說，「美國是一個非常巨大的地方。你必須跟它不斷搏鬥。」的確，在這個美國精神上最荒蕪、音樂上最缺少真誠的八〇年代，曾經抱著美國夢的迷思長大的U2，用一個美國對抗另外一個美國，在沙漠中召喚他們遺忘的生命力。

<div align="center">2</div>

　　2017 年，《約書亞樹》三十週年巡迴演唱會。

　　一年之前，川普上台，英國公投脫歐，歐洲的右翼民粹主義崛起，世界惶惶不安。

　　我幸運地在倫敦看這場演唱會，一張從我青少年時期就影響至深的專輯的現場演出。

　　演唱會開始，U2 四人走到一個小舞台，唱起他們在八零年代前半期最著名的幾首歌曲：〈血腥的星期日〉（Sunday Bloody Sunday）、〈新年〉（New Year Day）等，沒有巨大螢幕，遠遠的我們只能勉強看到他們小小的身影。這正是他們的目的：回到他們華麗舞台效果之前的原初，讓觀眾專注在音樂上。一個簡單有力的搖滾樂隊。

　　四首歌之後，8K超高解析度的巨大螢幕亮起一片紅色，只有那棵樹是黑色。

　　歡迎來到「約書亞樹」的蒼涼世界。

　　接下來，U2會按照專輯一首首唱下去。

　　對於這次巡演，他們強調這不是懷舊，而是發掘新意義。

　　吉他手The Edge在滾石雜誌的訪問中就說：「從《約書亞樹》的創作到這個時代，彷彿經歷一個循環：看看現在的全球不安，極端右翼政治和許多地方的人權遭到威脅。」

　　當今最巨大的搖滾樂隊要透過經典歌曲的再詮釋來與現實世界對話。

　　許多歌詞都稍微修改來對應當下，如〈Pride（In the Name of Love）〉中提到那個全世界都認識的純真臉孔、生命消逝在土耳其海灘的敘利亞男孩，並且說把這首歌獻給「倫敦的彩虹人們」：因為那天下午就是倫敦的同志大遊行。

　　在歌曲〈Exit〉之前，螢幕上播放一部1958年的電視劇叫《Trackdown》，劇中的小鎮警長叫「川普」，他說只有蓋起一座高牆才能阻止外在的危險。

　　但波諾並沒有如16年美國大選前般直接批評川普，

原因是「我希望投給川普的人也能在我們的演唱會上感到被歡迎。我了解並且不會輕忽他們投票給他的理由。我想左翼的人需要更理解他們……我們必須要透過找到更高的道德目的來建立大家的共同基礎。」

3

演唱會的第三部分是《約書亞樹》專輯之後的歌曲。波諾說這一段的主題是,「我們能否去探索未來,並且思考未來該是什麼樣子呢?」

他們認為,未來將是關於女性的,所以要向女性致敬。「正如你們所知道的,當男性霸權製造出混亂時,女性主義精神是扮演關鍵的力量。」每個思想的大躍進時期都具有女性主義精神,例如六○年代。「在之前 One 的運動中,我們也有個口號是『貧窮是性別歧視的』。」

在演唱歌曲〈Ultraviolet〉時,螢幕先是呈現「HISTORY」,然後轉成「HERSTORY」──這是他們和年輕女性藝術家的 HERSTORY 計畫合作。然後,出現從十八世紀到當代超過六十位女權主義／女性主義先鋒的頭像,政治的,社運的,當然還有搖滾的(如 Patti

Smith），有知名的，也有大家陌生的。「她們」共同創造與改變了我們的歷史。

但如果是「那種不受歡迎，川普總統不希望在美國看到的女孩呢？」他說。

當U2唱起九○年代為了塞拉耶佛圍城之戰而寫下的歌曲〈賽拉耶佛小姐〉（Miss Sarajevo）時，巨大螢幕上出現一個美麗女孩Omaima，她說：「我來自敘利亞，我夢想著成為一個律師，所以我才能捍衛人們的權利。」

他們是在約旦的難民營認識這個女孩，波諾和太太與女兒在一年多前曾經去看過她。她把美國視為一個夢土，但這個夢土卻不歡迎她。

〈賽拉耶佛小姐〉原本的MV畫面是被戰爭踩躪的塞城，但此刻在我們眼前是被戰火嚴重摧殘的敘利亞城市，是約旦的巨大難民營和難民兒童的生活。

突然間，體育場觀眾席的左側出現了一面有著Omaima美麗臉孔的巨大旗幟覆蓋在數十位觀眾頭頂上，觀眾舉起手來緩緩推移著這面旗幟，從每個人的頭上經過。這當然是一個噱頭，但是當你觸碰到這個旗幟時，彷彿和這個女孩產生一種比觀看更深的聯繫。

波諾也將〈Ultraviolet（Light My Way）〉這首歌獻

給去年在英國脫歐公投前夕被刺殺的女性議員 Jo Cox。Jo Cox 不僅曾和他合作過推動「讓貧窮成為歷史」（Make Poverty History）運動，在脫歐公投中也積極主張留歐、支持移民權益。他引用她曾說過的話：「我們的共同之處比分裂我們的部分更多。」

演出最後，波諾邀請暖場的 Noel Gallagher 上台合唱綠洲樂團的經典〈Don't Look Back in Anger〉，這首歌在 17 年 5 月曼徹斯特恐怖襲擊造成 22 人死亡後，成為一首安撫人心的地下國歌。Gallagher 也特別把這首歌獻給不久前 Grenfell Tower 火災死去的人們。

果然，這場演唱會不只是憑弔過去，更是擁抱現在。

當然，U2 早已不是當年的 U2，不再如三十年前的天真與憤怒，而是全世界商業上最成功的樂隊之一。不過，你可以諷刺他們販賣人道主義的感動，如何一面談拯救貧窮一面過著巨星的奢侈生活，但是當一個樂隊在演唱會上討論敘利亞難民，女權，並且能深深打動你時，你知道，那是音樂的力量。

如果有兩個美國（庸俗現實的和理想迷思的），那也有同樣的兩種搖滾，甚至兩個 U2。或許，那棵沙漠上蒼涼的約書亞樹，就是理想的化身：在這個荒涼的政治現實

與金光閃閃的搖滾產業中，他們還是有一部分不願意低頭，繼續昂揚，指向天空。

Nirvana

：他們其實很在乎

「我對我們的歌迷有一個請求。如果你們有任何人仇恨同志、有色人種或女性，請幫我們一個忙——滾開！不要來我們的演唱會或買我們的唱片。」專輯《Incesticide》的文案。

1

當科特柯班（Kurt Cobain）在遺書上引用尼爾楊的歌詞「It's better to burn out than to fade away（要徹底燃燒，而不要逐漸消逝）」時，他說的不只是自己的生命，也直指搖滾樂的矛盾。

柯班和 Nirvana 用一張專輯製造了龐克與地下音樂進行推翻主流的革命，開啟一個全新的時代，但隨之而來的，是搖滾樂作為商業機器的吞噬力量與龐大的名利，帶給他內心的痛苦與掙扎（當然也有他個人身體病症和不愉快童年的個人悲劇）。

在搖滾史上，沒有人比科特柯班自我結束的那場死亡，更殘酷地象徵搖滾樂的自我反諷了。

2

柯班不是個快樂的小孩。九歲時父母離異，對他造成很大影響。

尤其，他的青春期是 1980 年代的雷根時期，那是充滿著貪婪與謊言，被保守意識型態所支配，社會嚴重不公平的時刻。這也是流行樂最華美的時光：MTV 時代來臨讓視覺與形象比音樂更重要，電子樂和成人抒情曲大行其道。這讓科班覺得與社會格格不入。

此外，柯班說自己 「更接近於人性中的女性一面，而不是男性——或是美國文化中對男性文化的想像。」「只要看看啤酒廣告就知道我的意思。」而雷根時代正是美國文化中最雄性文化的體現，不論是他個人的硬漢形象，或是他追求的軍國主義。而比較陰柔的男性在學校總是容易被霸凌。

社會的壓迫與壓抑，個人生活的不快樂，讓這個少年充滿憤怒與焦慮。

但他在彼時的腐朽氣味中，看到一線光芒：八〇年代的美國獨立音樂與硬蕊龐克。他完全認同那種獨立精神對世界的拒斥，以及決絕的局外人姿態。

柯班在中學開始玩團，1988 年被 Sub Pop 簽下，用六百美金錄製第一張專輯《Bleach》，在大學電台中很受歡迎。1991 年轉到主流的 Geffen Records，9 月發表專輯《Nevermind》。他們的盼望是能夠像他們崇敬的 Sonic Youth 一樣成功，唱片公司也是同樣想法，最好就是如同 Sonic Youth 的專輯《Goo》可以賣出二十五萬張。

沒想到第一首單曲〈Smells Like Teen Spirit〉立刻炸開，專輯獲得超級成功，到了聖誕節，光是在美國就每週賣出四十萬張，到 92 年 1 月更拿下排行榜冠軍——被打下的是麥克傑克森的〈危險〉（Dangerous）。《Nevermind》後來在美國賣出超過七百萬張，全球超過三千萬。

Nirvana 不只成為搖滾巨星，更成為一個全新的文化現象，歷史真正翻到全新的下一章。他們讓 grunge 成為新文化概念，讓獨立音樂與主流流行的牆徹底崩塌，讓曾經的局外人不再是世界的陌生聲音。

Nirvana 捕捉到新的時代精神，吶喊出一整代青年（當時他們被稱為 X 世代）的挫折、絕望與躁動，而這些青年是主流成功價值的被拒斥者。

柯班因此成為一個不情願的代言人，一如狄倫之於

1960 年代。他當然不能接受這件事：「我只是我自己的代言人，只是剛巧有許多人對我想說的話有共同感受。我有時對此感到恐懼，因為我跟所有人一樣困惑。我對所有問題都沒有答案。我不想成為他媽的什麼代言人。」

3

更大的痛苦是巨大成功帶給他們的折磨與掙扎。在搖滾史上有太多靈魂經歷過這樣的煎熬，但很少人的轉折會如此劇烈。

其實，他們對於成功的心態一直是矛盾的。

Nirvana 的第一個大轉折是從獨立廠牌 Sub Pop 轉向主流唱片公司 Geffen Records。柯班後來說，也許「我應該感到罪惡，應該根據老龐克精神來拒絕一切商業，堅持活在我自己的小小世界，不要對任何人產生影響——除了原本就了解我在抱怨什麼的人。但那只是對教徒說教。」畢竟，主流廠牌可以讓他們的龐克之聲讓更多人聽到。

然而成為全球最大的巨星卻是一場絕對想不到的意外，這使得他們必須不斷在內心回答該如何抵抗名利對精神和尊嚴的腐化，如何堅持他們曾經信仰的獨立信念。

柯班成為一個受盡折磨的靈魂。藥物和酒精成為逃避的出口。

逃不出去時，他們就在娛樂世界中採取各種微型抵抗，例如在訪問中自嘲，或者惡搞。當被視為最主流的音樂雜誌《滾石雜誌》邀請他們作為封面人物時，柯班雖然很不喜歡這個雜誌，但他仍接受，理由是「滾石雜誌中有許多文章是我不同意的，但是我很感謝其中有許多政治文章。所以去攻擊一個你不是百分百反對的東西是很愚笨的。只有那裡有一線希望，你就應該支持它。」不過，Nirvana 仍採取某種不合作姿態——他們在封面穿著的 T-shirt 上面寫著：「商業雜誌仍然很遜」（Corporate Magazines Still Sucks）。

柯班和 Nirvana 其實是處在難以逃脫的多重矛盾中：他們想要堅持龐克的獨立精神，卻希望音樂有更大影響力；他們不喜歡 MTV 對音樂的影響，但歌曲〈Smells Like a Teen Spirit〉就是因為 MTV 而讓全世界被感染（更不要說後來發行了一張大受歡迎的專輯 MTV Unplugged）；〈Smells Like a Teen Spirit〉副歌歌詞「Here we are now / Entertain us」（我們在這裡，娛樂我們吧）是對流行文化的諷刺，但他們卻因為這首歌

成為最耀眼的大娛樂家：《Nevermind》專輯的超級成功是一個新世代另類青年對主流搖滾的反擊，卻也是主流唱片公司的成功行銷結果。他們曾經批評同樣來自西雅圖的 grunge 樂隊 Pearl Jam 只是支商業樂隊，但歷史卻證明，三十年下來 Pearl Jam 成為 Nirvana 當初所期待可以堅持自我，並有尊嚴活到中年的樂隊。

他當然知道這矛盾。在《Nevermind》的下一張專輯《In Utero》有首歌曲〈Serve the Servants〉，柯班總結了他當時的心情：「青少年的憤怒已經獲得很好的報酬／現在我又老又無聊」。

鼓手 Dave Grohl 說柯班曾經寫一封信給他：「別擔心，這個名聲與虛榮的事情總會過去，希望我們會如同 Pixies 和 Sonic Youth 那樣。」但他們終究過不了這一關。

他們曾經有一首歌〈I hate myself and I want to die〉，柯班說這只是一句玩笑，是諷刺那種什麼都不滿足的人，但他知道大家可能不懂，可能會太認真，所以在專輯中把這首歌拿掉。但最後，他卻真的被這個諷刺殺死了。

4

柯班並不是虛無或是犬儒，他其實在乎很多公平正義的價值，所以有了文章開頭那段宣言。

他們那張偉大專輯《Nevermind》的最大反諷是，其實他們不是什麼都不在乎，而是太在乎。

「沒有人，尤其是我們這個年紀的人，願意去關心重要問題。他們只會說，別管了（never mind），算了吧。我們不是政治樂隊，只是一群想玩音樂的人，但是，我們也不是那種什麼都不關心的人。在搖滾樂中已經沒有任何反叛。我希望的是，地下音樂可以影響主流價值，並撼動年輕人，也許可以阻止一些人只是想成為賺錢律師。」

這說出一切重點。Nirvana 或許不是為了政治和社會理念來玩音樂，但是他們有堅信的價值與理念，並拒絕接受現在這個時代的價值定義，希望透過他們的音樂證明這個被詛咒的世界有不一樣的可能。

正如 Michael Stipe 在搖滾名人堂的致詞：「Nirvana 定義了一場屬於局外人的運動、一個歷史時刻：同性戀者、胖女孩、破損的玩具、害羞的書呆子……與被霸凌的小孩。我們是一個社群，一個世代，一起處在集體咆哮的回音室。」

　　而這場運動，這個回音室，將會進入文學、電影、時尚、藝術……。流行音樂從來就不只是流行音樂，而是一個深刻的世界觀。

　　只要你真正在乎。

OK Computer

一張洞見未來的黑鏡：
《OK Computer》二十週年

1

　　每個人都是夢遊者，不斷在漂浮中囈語，在機場與公路上（或者是在車禍與空難的倖存中），在機器人支配的未來，在世界的邊緣，在無盡的噪音與雜音中。巨大的壓力讓人窒息，讓你想逃卻無處可逃。

　　這是 Radiohead 在 1997 年專輯《OK Computer》中的世界。

　　音樂創作之所以偉大是因為他們能反映時代精神，不論那是興奮與狂熱，或是焦慮與不安；他們甚至常常是未來的預兆，因為未來的樣貌總是蘊藏在當下的矛盾中。

　　能看得清楚當下，或許就能看到未來。

　　回頭看這張二十多年前的專輯，更能看清楚它何以成為上個世紀最後十年最重要的音樂作品，何以能進入搖滾史的萬神殿，並且讓 Radiohead 成為我們這個時代最重要的樂隊。

　　《OK Computer》常被形容是一張反烏托邦（dystopia）的專輯，是對即將到來、人類尚未知曉的科技世界的探索。這張專輯宛如音樂上的《黑鏡》（*Black Mirror*，討論科技黑暗面的著名影集），只是它描繪的暗

黑世界不是對未來的幻想，而是世紀末的當下。《OK》不是反映當時主流的狂喜，而是挑戰這個樂觀主義背後的空虛。

1997 年是一個什麼樣的時代？

政治上，《OK》發行的前一個月，1997 年 6 月，布萊爾（Tony Blair）帶領工黨贏得十七年來的首次勝利，音樂圈歡欣鼓舞。人們以為，十七年的保守主義、恐同的、排外的、為資本家說話的保守黨終於下台，一個進步新時代即將開啟。7 月，布萊爾在唐寧街十號首相官邸舉辦派對，Oasis 的靈魂人物 Noel Gallagher 和他唱片公司老闆 Alan McGee 都參加了。[1]

經濟上，貿易、投資和金融的自由化讓資本在世界快速流動，所謂全球化逐漸席捲，嗯，「全球」。很快地，布萊爾就會聯手美國的柯林頓總統熱烈擁抱全球化與市場，強調「第三條路」。

科技上，新的網路科技正開始改變這個世界。人們開始上網、收電郵，在桌上電腦和世界連結起來。兩年前（1995 年）網景（Netscape）上市，成為第一家上市的網路公司；兩年後（1999 年）Napster 誕生，人們可以免費、隨時聽音樂。

Radiohead 從第一張專輯起就是一個「怪胎」（著名歌曲叫〈Creep〉），此時，他們更不是歡欣鼓舞的時代啦啦隊，而是對看似光鮮的世界充滿質疑。事實上，彼時新的反全球化思潮正在醞釀，各種反抗行動如反血汗工廠行動也正在燃燒。《OK Computer》創作時，Thom Yorke 正在大量閱讀左翼書籍，甚至很快地加入反全球化抗爭。[2]

因此，《OK》成為一個不合時宜的反烏托邦之聲，是從時代的布幕背後探頭出來對那些喜孜孜的得利者發出提醒與質疑。

然而，他們不是反對科技，畢竟網路世界才剛浮現。他們真正要反對的是現代資本主義世界的規則讓人們失去自由，並打造了一片消費主義的荒原。他們是對現代社會的種種牢籠感到不安，而這個現代社會是因新科技的出現而快速前進，讓許多人無法跟上，感到疏離與脫節，並造成日益嚴重的社會不平等。

他們意識到一個全新的世界就要來臨，一個不美麗的新世界。

2

1996 年的某日，樂團在巡迴演出的巴士上聆聽一本經典科幻小說的有聲版：Douglas Adams 在 1979 出版的《*A Hitchhiker's Guide to the Galaxy*》。其中一個段落是太空船上的電腦顯示不能防禦即將而來的飛彈攻擊，船長說：「OK, computer（好吧，電腦）。接下來我會改用人力手動控制。」

Yorke 把這個句子記在他的歌詞本上，因為這一刻代表的是人類透過將主控權從電腦中拿回來，以拯救他們的命運：「我在當時感到的瘋狂主要是人與人之間，但我是用科技的語言來表達這種不安。我所寫的一切東西都是關於當你在移動時，試圖與他人連結的不同方式。我必須寫出這些心情，因為那給人一種孤單和失去聯繫的感受。」

這是《OK Computer》專輯名稱的起源。不過，原本這是用來做為一首歌歌名，這首歌後來卻改叫「Palo Alto」，且未被收錄在專輯中（只在 EP《Airbag / How Am I Driving?》），但「OK Computer」這名字卻在他們腦中揮之不去，成為專輯名稱。

而這首歌，無論是哪個歌名，都可以看出這首歌與科

技世界的連結（Palo Alto 是所謂矽谷地帶的一個城市）。
歌詞唱著：

In a city of the future / It is difficult to concentrate
……
In a city of the future / It is difficult to find a
place
I'm too busy to see you / you're too busy to wait
But I'm okay, how are you? / Thanks for asking,
thanks for asking
But I'm okay, how are you? / I hope you're okay, too

　　歌中所謂「我很忙、你很忙」，成為這張專輯對於現
代生活的描述基調。
　　Yorke 說：「（專輯名稱）指涉的是擁抱未來，以及
被未來——我們的未來，所有人的未來——所驚嚇。就好
像站在一個房間中，所有的電器、機器和電腦都突然停止
運作，並且發出奇妙的聲音。」
　　並且，「就好像七○年代的可口可樂廣告主題曲唱著
『我要教全世界的人唱歌』。想像各種不同膚色不同信仰

的小孩，一起站在山丘上，帶著可攜帶的電腦，舉起雙手搖動，念著『OK Computer』……表面上這看起來是一個正面的廣告，但從另一面來看，這他媽的很恐怖。」

樂隊成員都表示，這張專輯不是真的關於電腦。而是過去一年半中在巡迴演出的旅途中他們的感受：永無止盡的巡演所帶來的匆促、飄移與疲憊感（光是在 1997 年，他們就演出了 177 場），讓他們想要描繪這個外在世界的變化與內在的焦慮與不安。

1998 年，他們出版一支關於演唱會的紀錄片《*Meeting People Is Easy*》，描述巡演過程的無奈與疲憊。

尤其，Thom Yorke 經常在巡演中出現各種莫名的恐懼，例如巴士飛落懸崖（後來歌詞就出現「We're Standing on the Edge」）。這又與他童年時，差點發生一場嚴重的車禍有關。而他出生時，左眼不能張開，經過了五次手術，到六歲左右才能張開。他父親的工作又讓他們必須不斷搬家。他在早期的訪問中說：「從我出生那天起，我就感覺到一種強烈的孤單。」

《OK Computer》的發行徹底改變 Radiohead 的生涯。他們曾被懷疑只是一個「one hit wonder」樂隊（只靠一首歌紅，而那當然是〈Creep〉），第二張專輯《The

Bends》讓他們被視為 Brit-pop 風潮的一支吉他英國搖滾樂隊。不過,九〇年代的搖滾樂主流不再是探索未來的,而是翻新的復古,不論是英國的 Brit-pop,或者美國的 grunge,反而是 techno、trip-hop 等電音類型在開拓流行音樂的邊界。(Thom Yorke 就說:「所謂的 Brit-pop 讓我他媽的很憤怒。我恨他們。因為那是往後看的,我才不希望成為他們的一部分。」)

於是,Radiohead 的第三張專輯要重新改造搖滾樂,要用 Nirvana 的精神與態度,加上 Pink Floyd 的結構與情緒:從吉他搖滾出發來解構搖滾 —— 當然,他們後來走得更遠。

這張專輯同時獲得商業市場的成功(本來唱片公司不看好,調低發行量)和極高的藝術評價。Radiohead 被視為是搖滾的未來。

3

主唱 Thom Yorke 說,他們在做這張專輯時很少聽流行音樂。《OK》的聲音起點,是 Miles Davis 的前衛爵士專輯《Bitches Brew》(1970),因為那張專輯「具

有不可思議地濃烈和令人震懾的聲音」。他在《Q 雜誌》訪問中提到這張專輯的影響：「《Bitches Brew》既建立起某種東西，又看著這些東西逐漸崩解，這是那專輯迷人之處，也是我們想在《OK Computer》中想要嘗試的核心。」除了 Miles Davis，還有電影配樂大師 Ennio Morricone、德國實驗電子樂 Can 和海灘男孩的 Pet Sounds 等作品，都在當時他們的耳中

專輯中並沒有清楚的敘事，而是呈現出異化、忙碌、吵雜的現代社會，歌曲主角經常是與這個社會格格不入而感到痛苦。

不過，他們也帶著幾許黑色幽默，例如被外星人綁架的〈Subterranean Homesick Alien〉（歌名也很明顯是開 Bob Dylan 玩笑），或者〈Karma Police〉（因果警察）—— Thom Yorke 說這是寫給所有在大企業工作的人。是一首反抗大老闆的歌曲 3。

專輯的首支單曲是六分半的〈Paranoid Android〉（偏執的機器人）。這是奇怪的歌名。似乎瘋狂的主角吶喊著：「你可不可以停止噪音？我很想要休息一下」——這個吶喊在整張專輯中回響。

〈Let Down〉是不斷地過渡與移動。吉他手

Greenwood 解釋說：「你在一個空間中，你收集了各種浮光掠影，但一切看起來如此空虛。你對一切都不再有掌控權。你覺得和人們如此遙遠。」歌詞唱著：The emptiest of feelings / Disappointed people（最空虛的感覺／沮喪的人們）。這也是他們不斷在各地巡演的感受。

原本為電影《羅密歐與茱麗葉》所寫的曲子〈Exit Music（for a Film）〉放在《OK》中，變成不只是莎士比亞筆下一對戀人的悲劇，而是壓迫人們的規則如何令人窒息。於是，「今天，我們逃跑」。到最後，主角憤怒了：「我們希望你們的規則和想法噎死你們⋯⋯我希望你們窒息」（We hope that your rules and wisdom choke you⋯⋯We hope that you choke），這是針對這個全球資本主義的受益者與規則制定者，不禁令人想起更早之前，青年 Bob Dylan 批判軍火工業複合體時也是如此直接凶猛：「我希望你死」（歌曲〈Master of War〉）。

專輯充滿對體制的憤怒，但很少直接明顯的政治批判，除了〈No Surprises〉中唱到「拆掉政府吧／他們不能為我們說話」（Bring down the government / They don't speak for us）。另外是〈Electioneering〉這首歌。Yorke 說這歌有兩個來源，一個是在美國巡迴時不

斷要跟人握手，讓他感到心煩，於是他和對方開玩笑：
我相信我可以期待你的選票。Say the right things when
electioneering / I trust I can rely on your vote（競選
時說出正確的話 / 我相信我可以期待你的選票）。

　　另一方面，他當時正在閱讀美國左翼學者瓊姆斯基
（Noam Chomsky），深深感覺到，想要去做些什麼，
卻發現自己似乎很無力。於是，在他寫下關於第三世界政
治經濟問題的無數頁筆記後，只留下這句歌詞：

Riot shields, voodoo economics / It's just business
/ Cattle prods and the IMF.
（暴動盾牌，巫毒經濟學 / 這只是商業而已 / 驅趕的
棍棒和世界貨幣組織）。

　　（在 EP《Airbag / How Am I Driving》的文案更
引述喬姆斯基的句子：「因為我們不參與，我們無法控制
甚至不去思考對我們重要的問題。」）
　　最能代表專輯名稱和專輯意義的歌曲，可能是樂迷相
對陌生的歌曲：〈Fitter Happier〉。因為這不是用唱的，
而是由麥金塔電腦的合成聲音來念出，歌詞是一連串對於

現代人該如何生活的簡短描述。在專輯剛發行時,這些歌詞被印成宣傳海報貼在倫敦地鐵站,顯然表示這首歌之於這張專輯的意義。這些美好的生活描述就包括:

更好的身材、更快樂,還有更有生產力、不要喝太多酒、固定到健身房運動(一週三次),和同事打好關係、吃得好(不要再吃微波爐晚餐了)、一台安全的車(嬰兒在後座微笑著)、睡得好(沒有噩夢)、沒有偏執⋯⋯

這彷彿是呼應一年前英國電影《猜火車》的經典開場片段,也是一段主流社會對於美好生活的描述:「選一個工作。選一個生涯。選一個家庭。選一個大電視⋯⋯選擇你的未來。選擇生活。」

但和《猜火車》不同的是,《OK》中清單並不都是他們要嘲諷的主流生活,有些甚至是彌足珍貴的,如「仍然會因為好電影而流淚,仍然會帶著唾液接吻」。

專輯中最後一首歌叫〈The Tourist〉,是他們在法國看到一群觀光客如何匆忙地消費一個小鎮,想要在最短時間內看完最多景點。這成為我們現代生活的一個法則,或者一個譬喻:如何最快速、最有效率地消費一切。所以

他們唱著：

「Hey man, slow down」（嘿老兄，慢下來吧）。

4

　　英國左翼歷史學者霍布斯邦在他關於二十世紀的歷史著作《極端的年代》（Thom Yorke 當時深受此書影響）中寫道：「當世紀末的公民在籠罩著他們的全球化濃霧中找尋他們的道路時，他們唯一知道的是歷史已經終結了，但他們對其他事物卻少有所知。」是的，九○年代的氣氛是樂觀主義的。柏林圍牆倒塌之後，西方進入狂喜之巔，相信他們的價值取得歷史的勝利。到了九○年代中期，更加上一股科技樂觀主義。

　　然而，《OK Computer》是對科技的、經濟的、政治的樂觀主義的憂傷警鐘。麻省理工學院著名的科技社會研究者雪莉特克（Sherry Turkle）在 1995 年出版了一本《虛擬化身》（Life on the Screen），登上《Wired》雜誌封面，該書是對新時代樂觀的，因為一個人只要「登入」網路，就有多元流動的身分，可以進入無限繽紛可能的新世界。到了 2011 年，她卻出版另一本巨著《在一起

孤獨》（*Alone Together*），描述在這個無所不在的網路世界中（尤其是透過智慧手機的連結），以及人和機器人的新關係中，我們看似好像和其他人緊密連結，但卻失去獨處的能力。她對這個新科技時代是悲觀的。但顯然《OK Computer》更早就告訴我們了。

在這張專輯之後，他們不只是在音樂中去反思，而是實際採取行動，甚至走上街頭，反對狂奔向前的全球化。例如 1999 年，在德國科隆的 G 8 高峰會外，有成千上萬的抗議者牽著手，Yorke 也在其中。[4]

再下一年，2000 年 8 月，進入「電臺司令」的網站，會看到一個電腦著火的照片，旁邊寫著「這個電腦毫無意義，除非你們免除債務」。照片下面寫著：

他媽的網路並不能拿來吃。這是一個殺人的自由市場。你期待怎樣的未來？你期待背過身去，保持你乾淨的手？你期待麻煩會自動解決嗎？你如何能夠安然入睡？[5]

在那個數位時代的黎明時刻，《OK Computer》告訴我們這個即將而來的新世紀／新世界並非一切 OK。二十年後的我們更知道他們是對的了。

1 | 請見我的《聲音與憤怒:搖滾樂可能改變世界嗎?》其中談工黨與搖滾樂的專章。

2 | 請見我的《聲音與憤怒:搖滾樂可能改變世界嗎?》談 Radiohead 與反全球化的專章。

3 | 諷刺的是,在 2015 年,媒體報導英國政府把一個監控系統取名為「Karma Police」。

4 | 請見本章註釋 2

5 | 這段話的脈絡是當時八國高峰會議把重點放在建立全球資訊技術憲章,但卻不顧第三世界國家還背負龐大外債,Thom Yorke 批評發展資訊技術對他們而言根本是遙不可及的奢侈品。

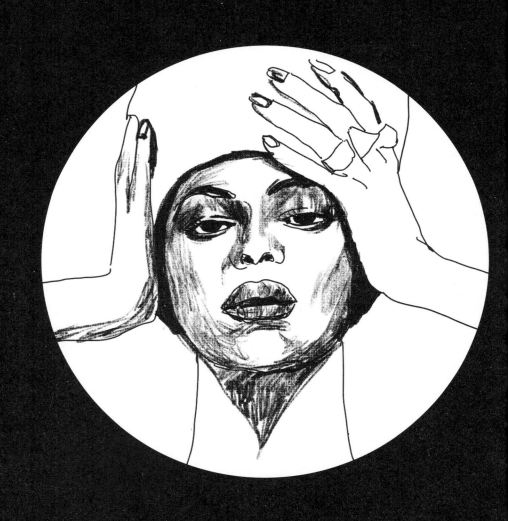

Beyoncé

檸檬如何變成檸檬汁：
碧昂絲和美國的黑人抗議音樂新浪潮

1

我在這張專輯和這部影片中的企圖是要讓我們的痛苦、我們的掙扎、我們的黑暗和我們的歷史能夠發出聲音，去對抗那些讓我們不舒服的議題。向我們的孩子展現能反映他們的美的影像是重要的，如此，他們可以成長在這樣一個世界中：當他們看著各種鏡子——先是透過他們的家庭，接著是新聞、美式足球超級盃、奧運、白宮和葛萊美獎——他們不會去懷疑自己是美麗的、聰明的和有能力的。我希望每一個種族的小孩都能如此，而且我想我們要能從錯誤中學習，並承認我們是可能重蹈覆徹的。

這是美國天后碧昂絲（Beyonce）在 2017 年 2 月葛萊美音樂獎（Grammy's Awards）領獎時的致詞，她指的「我們」當然是黑人及其他有色人種。

碧昂絲在 2016 年春天發表專輯《檸檬汁》（Lemonade），專輯還有一支一小時的音樂影片，讓她被稱為這個時代的妮娜西蒙（Nina Simone）。

這個六〇年代的比喻是恰當的，因為當她在前一年

發表具有強烈政治意涵的單曲〈Formation〉的第二天，她就在美式足球超級盃的中場演出中，和舞者穿著黑豹黨（Black Panther）風格的服裝演出——黑豹黨是六〇年代後期的「黑權」團體，主張用暴力和武裝爭取黑人權力。在這個最男性、陽剛的運動場合，這種女性戰鬥姿態根本是一場巨大的挑釁，引起很大爭議。

　　這次葛萊美獎的最大看點是她和另一位白人女歌手Adele的黑白之戰，結果是 Adele 贏得所有大獎（如最佳歌曲、最佳專輯），這又引發很多批評，因為葛萊美獎從來都是白人的品味，並且是保守的，因此連 Adele 得獎時都哭著說，她的英雄是碧昂絲。

2

　　碧昂絲的專輯《檸檬汁》和單曲〈Formation〉確實引起黑色風暴與騷動。這張專輯的官方描述是「關於所有女人的自我知識和療癒的旅程」，是一個女性的渴望與掙扎，包括她被丈夫 Jay-Z 的背叛，但個人的旅程也體現了黑人女性在美國社會的掙扎，在專輯中，這個德州出生的女子尤其強調她的文化根源：那個黑人受到百年壓迫，卻

也孕育出豐富黑人文化的美國南方。

　　〈Formation〉就是關於一座南方的城市：紐奧良。當第一個鏡頭出現，碧昂絲坐在一個半沉沒在大水中的警車頂上。幾年前，紐奧良被卡崔納（Katrina）颶風嚴重摧毀，導致許多黑人居民流離失所。伴隨這個畫面，是 2010 年被槍殺的當地饒舌歌手 Messy Mya 的聲音：「What happened after New Orleans?（紐奧良之後發生了什麼？）」然後碧昂絲唱起她生命中關於南方與黑人的歷史根源：

> My daddy Alabama, Momma Louisiana
> You mix that Negro with that Creole make a Texas
> bama……
> I like my Negro nose with Jackson Five nostrils
> Earned all this money but they never take the
> country out me
> I got hot sauce in my bag (swag)

　　美國南方長期來有蓄奴傳統，而在林肯總統解放黑奴之後，仍然進行種族隔離。直到六○年代民權運動，黑人

開始挑戰白人霸權，要求廢止制度性種族隔離，但是他們面對的是警察和暴徒的殘酷暴力。一直到現在，不少南方白人仍然具有種族偏見，也是共和黨的鐵票支持者。

碧昂絲在這裡不僅刻意強調她的南方根源，而且用了當年黑人被歧視的字眼「Negro」。

《檸檬汁》專輯的整支影片充滿政治訊息，尤其是以黑人女性為出發點來討論一個黑色美國的傷痕與希望：「在美國，最不被尊敬的人就是黑人女性。最不被保護的人就是黑人女性。最被忽略的人就是黑人女性」，影片中用了這段六〇年代的黑權主義領袖 Malcolm X 的話，而在每首歌之間都引用了非裔英籍女詩人 Warsan Shire 的詩。

影片中也出現之前三位因警察暴力而死亡的黑人青年的母親，手中並拿著她們死去孩子的照片，憂傷的面容穿透人心。其他段落則有許多知名黑人女性入鏡，包括偉大的網球選手 Serena Williams —— 當然也是一位黑人女性 —— 在歌曲〈Sorry〉中與碧昂絲共舞。

專輯中另一首非常政治的歌曲是與饒舌歌手 Kendrick Lamar 合作的〈Freedom〉，這首歌呼應六〇年代民權運動的主要口號：自由，解放的真正自由。

Freedom! Freedom! I can't move / Freedom, cut me loose! / Singin', freedom! Freedom! Where are you? / Cause I need freedom too!
I break chains all by myself / Won't let my freedom rot in hell

　　專輯之所以叫《檸檬汁》，是要表達在黑暗與苦難中，他們仍然能夠追求希望與幸福。美國諺語有一句話：「如果生活給了你酸苦的檸檬，就把它做成一杯檸檬汁。」，因此專輯用了 Jay-Z 祖母 Hattie White 的這麼一段話：「我的人生有起有伏，但我總是可以發掘內在的力量去面對。人生給了我許多檸檬，但我把它們做成一杯檸檬汁。」[1]

3

　　歐巴馬是美國第一個黑人總統，他的當選似乎象徵美國進入一個「後種族主義」時代，黑白種族矛盾已經減弱了。但其實不然，在歐巴馬的第二任任期，種族矛盾卻如火焰般猛烈燃燒，更出現新一波的黑人民權運動。
　　一開始是 2012 年一名十七歲黑人青年 Trayvon

Martin 被一名白人開槍打死，一年多後被陪審團判決無罪，引起黑人群體的巨大憤怒，在社交媒體推特出現一個熱門標籤 # BlackLivesMatter（黑人的命也是命），而後形成一個新抗爭組織就叫 Black Lives Matter。2014 年夏天在紐約，Eric Garner 被警察逮捕後窒息而死，緊接著在密蘇里州的佛格森（Ferguson）又有一名青少年 Michael Brown 被警察槍殺，讓這個黑暗的夏天爆發美國近年來最激烈的抗爭，佛格森的煙霧與火光更讓人想起 1968 年許多黑人社區的嚴重暴動。

警察嚴重暴力、大規模的黑人被囚禁、在許多共和黨的州設立不利於黑人投票的規則，成為這幾年美國最重要的種族議題。

黑人歌手開始一個個站出來，批判與控訴體制中的種族主義，形成六〇年代之後最重要的黑人抗議歌曲浪潮。

嘻哈樂從一開始就是來自黑人的生活經驗，是街頭、草根的，因此也經常是政治的，因為他們的個人處境很難脫離美國根深柢固的種族問題。經典嘻哈樂隊 Public Enemy（人民公敵）的靈魂人物 Chuck D 就說，嘻哈是「黑色美國的 CNN」，因為這音樂中訴說著他們的真實。但當嘻哈越來越主流與商業後，反而遠離政治。例如在小

布希時代，雖然音樂界不斷有抗議歌曲浪潮，卻很少有嘻哈歌手出來討論種族政治。最讓人印象深刻的僅僅是在卡崔納颶風後，嘻哈巨星 Kanye West 說：「喬治布希不關心黑人。」

但 2014 年之後，一切都不一樣了，嘻哈、R&B 和黑人流行歌手開始唱出他們的憤怒與渴望。

饒舌歌手 J. Cole 在親自去了佛格森之後，發表歌曲〈Be Free〉（要自由），知名樂評人 Ann Power 說：「這是我聽到的第一首徹底關於 Mike Brown 之死的抗議歌曲。讓人想起妮娜西蒙。」女歌手 Alicia Keys 也寫了一首歌〈We Gotta Pray〉（我們要祈禱）獻給佛格森的抗議者。另一位更早被比喻為這個時代的妮娜西蒙的女歌手 Lauryn Hill 發表一首在家簡單錄音的歌曲〈Black Rage〉（黑色憤怒），用老歌〈My Favorite Things〉的旋律，加上新的歌詞描述了這個號稱民主社會中，沉積在歷史中已久的黑色憤怒。

此外，嘻哈樂隊 Roots 的鼓手 Questlove 在 Instagram 上寫道：「我呼籲和挑戰所有的音樂人和藝術家去我們所處的這個時代發聲……我們需要新的狄倫、新的人民公敵、新的西蒙。」「歌曲要有態度。歌曲要有解決方案。

歌曲要提出問題。抗議歌曲不必然是無趣的，或者是不能
跳舞的，或者只是為了下一次的奧運而準備。重點是，它
們只是要能說出事實。」

警察暴力和「黑人的命也是命」的抗爭行動也喚起了
碧昂絲的關注。

2013 年，她和 Jay-Z 參加了一場在紐約的 Trayvon
Martin 紀念會。「黑人的命也是命」崛起後，雖然碧昂
絲在推特上跟隨的人不多，但就包括他們的成員。她和
Jay-Z 也曾低調保釋被逮捕的抗爭者。

就在她發表專輯《檸檬汁》之後的 2016 年 7 月，兩
名黑人 Alton Sterling、Philando Castile 又在不同城市
接連被白人警察槍殺。碧昂絲在網站上發表一個聲明，
「我們看夠了對我們社群中年輕人的謀殺。我們必須站起
來要求他們停止謀殺我們。我們不需要同情。我們只需要
每個人尊重我們的生活。」

碧昂絲的先生 Jay-Z 也在 2016 年發表新歌〈Spiritual〉。
他說，這首歌是幾年前寫的，但一直沒有完成，在 Michael
Brown 於 2014 年死亡之後，朋友建議他發表這首歌，但他
沒有準備好，並且說：「這個問題將會一直下去。我很難過，
因為我知道他的死不會是最後一個。」果然如此。

Jay-Z 在關於這首歌的介紹中引用黑人民權運動先驅 Frederick Douglass 的話：「當正義被拒絕，當貧窮被強制，當無知不斷氾濫，當任何一個階級感覺到這個社會是有組織地在壓迫和掠奪他們，那麼，沒有一個個人或財產是安全的。」

此外，2015 年深具代表性的歌曲是饒舌歌手 Common 和 R&B 歌手 John Legend 為電影《Selma》——關於 1965 年金恩博士如何帶領民權運動挑戰南方的種族主義——所做的歌曲〈Glory〉拿下奧斯卡金像獎最佳電影歌曲。

在頒獎典禮上，John Legend 說：「這部電影是關於五十年前的事件，但是我們相信『賽爾瑪就是現在』，因為對正義的鬥爭就在現在。我們知道他們在五十年前所爭取的投票法案現在遭到很大的妥協。我們知道現在對自由和正義的抗爭是真實的。我們住在一個世界上囚禁最多人的地方，現在在牢裡的黑人比 1850 年的黑奴還多。當人們跟著我們的歌曲前進時，我們要告訴你們，我們跟你們在一起。我們看見你們，我們愛你們，讓我們一起前進。」

在這波抗議歌曲浪潮中，最有影響力的專輯除了碧昂絲的《檸檬汁》，還有另外兩張專輯。

　　一是音樂人 D'Angelo's 在 2014 年底發行的《Black Messiah》，這位九〇年代知名的 R&B 歌手十四年沒發表專輯，但是當他知道一個全是由白人組成的陪審團不起訴槍殺 Michael Brown 的白人警察時，他跟經紀人說，「你能相信嗎？」「我想要表達我的意見，而我唯一能表達的方式就是透過音樂。」於是有了這張專輯。他說，這是「獻給在佛格森、埃及和占領華爾街的反抗的人們，以及所有當人們覺得他們已經忍受夠了而希望事情有所改變的人們。」

　　在歌曲〈Charade〉（比手畫腳）中，D'Angelo 唱到：「我們只是想要一個說話的機會／但我們得到的卻是在地上一個粉筆人型。」

　　另一張重要專輯是饒舌歌手 Kendrick Lamar 的專輯《To Pimp a Butterfly》（2015），獲得多項葛萊美獎。這張專輯討論黑人的身分認同、種族不平等，以及監獄工業複合體等議題。其中歌曲〈Alright〉更被 Black Lives Matter 在抗爭時高唱，被稱為「新黑人世代的國歌」。

　　他的現場演出也是毫不遮掩地政治批判。在 2015 年的 BET Awards 上，他在演出時站在警車車頂上，唱著：「我們討厭警察／他們想要在街上殺死我們」。

福斯電視新聞批評這場演出說：「嘻哈樂對年輕非裔黑人的傷害比種族主義更嚴重。」但 Lamar 反駁說：「嘻哈不是問題，現實才是問題……這是我們的音樂，這是我們的自我表達……我們來自街頭，來自這些社區，我們要把我們的才華運用在音樂上。」

　　在 2016 年葛萊美獎上，他和舞者裝扮成獄中犯人，戴著手銬緩步走出 —— 在這幾年，美國大規模囚禁黑人也成為一個重要政治議題。「我可以看見邪惡，我可以分辨，知道他何時是非法的。」他唱著。然後，「2 月 26 日我也失去我的生命。2012 年把我們送回四百年前。」

　　演出最後，他的背後是一張巨大的非洲地圖，中間寫著「Compton」，他的故鄉。他激烈地饒舌著：

我是非裔黑人，我是非洲人／我如月亮般黑暗，身上流著一個小村莊的血液／我來自人類的最底層……／你恨我，不是嗎？

　　音樂演出在此轉變成打破枷鎖的反抗。

　　在這些專業歌手與明星之外，Eric Garner 的女兒和家人錄製了一首歌：〈This Ends Today〉（這會在今天

終止），在歌中，Garner 在臨死前掙扎所說的「I Can't Breathe（我不能呼吸）」不斷重複。

在 六 ○ 年 代， 從 Nina Simone 的〈Mississippi Goddam〉（該死的密西西比）、Curtis Mayfield 的〈People Get Ready〉（人們準備好了）、到 James Brown 的〈Say it Loud-I am Black and I am Proud〉（大聲說出來：我是黑色的而且我以此為榮），一首又一首歌曲鼓舞著黑人，要他們認識自己的尊嚴與驕傲，爭取自己的權益與自由。音樂成為黑人民權運動的激越血液。

而如今又來到一個新的抗議時代。過去四年他們曾大聲地吶喊出憤怒與不滿，但沒想到，美國竟然選出一個帶有種族主義傾向的新總統。

顯然，未來美國的檸檬將會更酸更苦。

1 ｜ 知名學者 Bell Hooks（2021 年底過世）是關於黑人與女性主義的最重要論述者。她曾為文評論這張專輯，認為雖然「碧昂絲和他的創意夥伴們敢於呈現黑人女性生命多面向的意象」，並給予那些死去黑人青年的無名母親們一種驕傲，但專輯大部分還是在傳統的架構中，沒有要終結父權主義，且至多只是一種資本主義的賺錢事業。

文學叢書　685

INK 未來還沒被書寫：搖滾樂及其所創造的

作　　　者	張鐵志	
總　編　輯	初安民	
責 任 編 輯	宋敏菁	
美 術 編 輯	朱　疋	
內 文 繪 圖	朱　疋	
校　　　對	吳美滿　張鐵志　宋敏菁	

發 行 人	張書銘
出　　版	**INK** 印刻文學生活雜誌出版股份有限公司
	新北市中和區建一路249號8樓
	電話：02-22281626
	傳真：02-22281598
	e-mail：ink.book@msa.hinet.net
網　　址	舒讀網www.inksudu.com.tw

法 律 顧 問	巨鼎博達法律事務所
	施竣中律師
總 代 理	成陽出版股份有限公司
	電話：03-3589000（代表號）
	傳真：03-3556521
郵 政 劃 撥	19785090　印刻文學生活雜誌出版股份有限公司
印　　刷	海王印刷事業股份有限公司

港澳總經銷	泛華發行代理有限公司
地　　址	香港新界將軍澳工業邨駿昌街7號2樓
電　　話	852-2798-2220
傳　　真	852-2796-5471
網　　址	www.gccd.com.hk

出 版 日 期	2022年 6 月　初版
ISBN	978-986-387-582-6
定價	**330**元

Copyright © 2022 by Chang Tieh-chih
Published by INK Literary Monthly Publishing Co., Ltd.
All Rights Reserved
Printed in Taiwan

國家圖書館出版品預行編目（CIP）資料

未來還沒被書寫：搖滾樂及其所創造的／張鐵志 著.
--初版. --新北市中和區：INK印刻文學 , 2022. 06
面；14.8×21公分. --（文學叢書；685）
ISBN　978-986-387-582-6（平裝）

1.搖滾樂 2.歌星 3.樂評

912.75　　　　　　　　　　111006660

舒讀網